文人画的真性

思清格老

吴历绘画的"老"格

朱良志 著

U0112271

浙江人民美术出版社

总　序

文人画，又称"士夫画"，它并非指特定的身份（如限定为有知识的文人所画的画），而是具有"文人气"（或"士夫气"）的画。"文人气"，即今人所谓"文人意识"。文人意识，大率指具有一定的思想性、丰富的人文关怀、特别的生命感觉的意识，一种远离政治或道德从属而归于生命真实的意识。所以在一定意义上可以说，文人画，就是"人文画"——具有人文价值追求的绘画，绘画不是涂抹形象的工具，而是表达追求生命意义的体验。

文人画发展的初始阶段，"真"的问题就被提出。五代荆浩《笔法记》提出"度物象而取其真"的观点。在他看来，有两种真实，一是外在形象的真实（可称科学真实），一是生命的真实。荆浩认为，绘画作为表现人的灵性之术，必须要反映生命的真实，故外在形象的真实被他排除出"真"（生命真实）的范围。水墨画因符合追

求生命真实的倾向，被他推为具有未来意义的形式。

北宋以后，文人画理论的建立在很大程度上是围绕"真"的问题而展开的。有一则关于苏轼的故事写道："东坡在试院以朱笔画竹，见者曰：'世岂有朱竹耶？'坡曰：'世岂有墨竹耶？'善鉴者固当赏识于骊黄之外。"东坡等认为，形似的描摹，并非真实，文人画与一般绘画的根本不同，就是要到"骊黄牝牡之外"寻找真实。画家作画，是为自己心灵留影。文人画家所追寻的这种超越形似的真实，只能是一种"生命的真实"，是作为"性"的真实。

明李日华说："凡状物者，得其形，不若得其势；得其势，不若得其韵；得其韵，不若得其性。"这段话可以帮助我们划分中国绘画发展的三个不同阶段，即：由"得势"到"得韵"，再到"得性"的三个阶段。中国早期绘画有一个漫长的追求形似动势的阶段，如汉代在书法理论的影响下，绘画就有此特性。自六朝到北宋，在以形写神、气韵生动理论影响之下，又出现了对画外神韵的追求，画要有象外之意、韵外之致，从顾恺之的"传神写照"到北宋画人对活泼"生意"的追求，都反映出这内在的义脉。但自北宋之后，在文人画理论的影响下，

由于对绘画真实观讨论的深入，绘画中出现了一种新质，就是对"性"的追求，此时绘画的重点过渡到对生命本真气象的追求。从元代到清乾隆时期的文人画发展，从总体上可以归入这"得性"阶段。

本系列作品，通过对元代以来十六位画家的观照，来看文人画对生命"真性"追踪的内在轨迹。

目 录

引　言

　　清初画家吴历是中国画史上一位独特的人物[1]，被尊为"清六家"之一的他，在当世即享卓然高名。他的画由虞山画派出，画学老师王时敏、王鉴极为欣赏他的才华，王时敏说他的画："简淡超逸处，深得古人用笔之意，信是当今独步。"高士奇说他的仿古册"真仙品也"。有清一代，多有人认为，渔山之画在烟客、廉州之上，甚至有人评其为清代第一人。秦祖永说："南田以逸胜，石谷以能胜，渔山以神胜。"[2]给渔山极高评论。

　　渔山之友、清初文坛领袖钱谦益说："渔山不独善

[1] 吴历（1632—1718），字渔山，号墨井道人、桃溪居士，江苏常熟人。早年学诗于钱谦益，学画于王鉴、王时敏，清康熙二十一年（1682）入天主教，后在嘉定、上海等地传教。早年山水画就有很高水平，入天主教后，有一段时间基本停止创作，后来又恢复创作。山水成一家之法，受黄公望、王蒙等影响最深。
[2] 秦祖永《桐阴画诀》，清同治刻本。

画，其于诗尤工，思清格老，命笔造微。"[1]"思清格老"本是评渔山诗的，我以为移以评渔山画，也是确当。渔山绘画之妙，正妙在老格中。老，决定了渔山绘画格调形成之本，同时也在一定程度上体现了宋元以来文人画的理想世界，渔山于老格中注入他对绘画真性的思考。

（图1）

[1]《题桃溪诗稿》，《牧斋有学集》卷四十八。宋刘道醇《圣朝名画评》评李成："思清格老，古无其人。"牧斋借用其说。

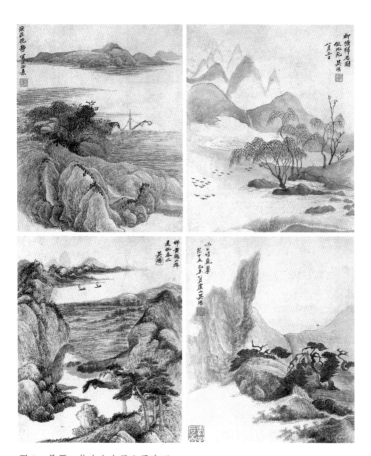

图 1　吴历　仿古山水册八开选四
纸本设色　32.2cm×26.7cm　1679 年　故宫博物院藏

一、渔山老格之建立

《墨井画跋》中有一则这样写道："大凡物之从未见者，而骤见之为奇异，澳树不着霜雪，枯株绝少，予画寒山落木以示人，无不咄咄称奇。"[1]画今虽不见，意甚可揣摩。这段话写于他在澳门三巴静院学道期间，时在1680年之后，是渔山正式进入天主教后的作品，说明他在澳门学道之余，还染弄画艺，并非如有些论述说他彻底抛弃绘画。澳门四季葱绿，并无枯树，渔山不画眼前实景，却画胸中"奇物"，当然不是为了获得别人"咄咄称奇"的快意，其中包含着特别的用思。

我们还可以在相关的渔山存世文献中找到类似的内容。容庚《吴历画述》中著录渔山仿古册，其中有一页渔山有跋云："晓来薄有秋气，颇为清爽，涤砚写枯条竹叶，可以残暑亦清。"庞莱臣《虚斋名画录》也载有渔山

[1]章文钦《吴渔山集笺注》卷五《墨井画跋》，中华书局，2007年，第445页。

十开仿古山水册，其中有一页跋云："不落町畦，荒荒澹澹，仿佛元之面目。五月竹醉日。"这两则画跋都记夏日画枯槁之景事。（图2）

这使我想到徐渭和陈洪绶的文字。徐渭曾画有《枯木竹石图》，题诗说："道人写竹并枯丛，却与禅家气味同。大抵绝无花叶相，一团苍老暮烟中。"他的画排斥"花叶相"，而以暮烟之中的"一团苍老"来表达情感。陈洪绶有诗说："今日不书经，明日不画佛。欲观不住身，长松谢葱郁。"[1]他画长松，荡去了葱郁，而呈之以老拙。

渔山、文长、老莲等不好葱茏之景，却取枯朽之相。这绝不表示他们都有着怪僻的审美趣味，而是在文人画传统影响下一种独特的生命呈现方式。

就渔山而言，他好枯老之境，并非偶尔的拈弄，并非晚年枯朽年月诸事不关心的自然反应，也不仅仅属于绘画风格上的承传，这关系到他对绘画本质的看法，关系到他为什么要染弄画艺的初衷，更关系到他与中国文人画传统的内在因缘。

苏轼生平好画枯树，北宋儒家学者孔武仲跋其画

[1]《绝句》其二，吴敢辑校《陈洪绶集》卷六，浙江古籍出版社，1994年，第200页。

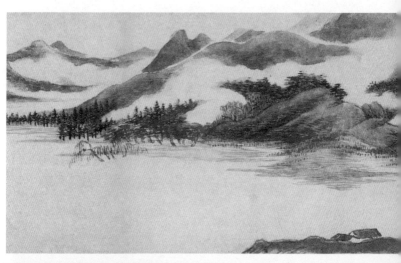

图2 吴历 山中苦雨诗画卷
纸本设色 19.4cm×121.3cm 1674年 上海博物馆藏

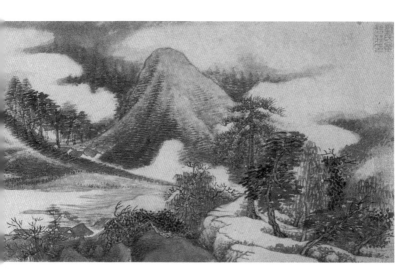

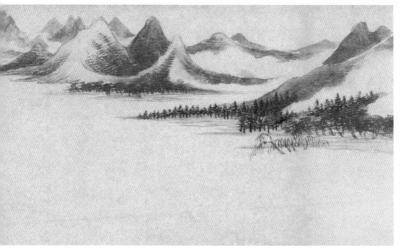

有"轻肥欲与世为戒，未许木叶胜枯槎。万物流形若泫
露，百岁俄惊眼如车"[1]的诗句，满树葱茏并不比枯槎老
木美，枯老中别有一种历史的内涵。而渔山也持相近的
观点。容庚《吴历画述》中载吴历一首题仿迂翁笔意山
水诗，画作于1692年，诗云："草堂疏豁石城西，秋柳
闲鸥去不迷。好约诗翁相伴住，风景较胜浣花溪。"在
他看来，秋暮老境，竟然可以胜过杜甫"两个黄鹂鸣翠
柳，一行白鹭上青天"的浣花溪境。渔山晚年曾作《陶
圃松菊图》，有题诗说："漫拟山樵晚兴好，菊松陶圃写
秋华。研朱细点成霜叶，绝胜春林二月花。"在他的心目
中，"春林二月花"也逊于萧瑟寒秋景。

　　不是渔山喜欢枯的、朽的、老的、暮气的、衰落的、
无生气的东西，而是他要在老格中追求特别的用思。陆心
源《穰梨馆过眼续录》卷十一载渔山与傅山一幅合作。渔山
云："吾友青主，壬戌年〔1682〕为西堂先生作《鹤栖堂图》，
以纪产鹤之异。己卯秋〔1699〕，余游吴门，访西堂先生于
南园鹤栖堂中，出是图纵观竟日，并乞余作图。盖园中岩石
秀峭，老树横空，与夫亭榭幽折，几榻位置，青主想象之

〔1〕《子瞻画枯木》，《历代题画诗类》卷七十四。

所未到者，皆一一补为之。余老矣，目眊腕僵，固不能追步青主，或得附骥尾以传也，遂为作此并识。"（图3）

这幅"合作"并非同时所作，傅山（1607—1684）在其去世前两年为尤侗作《鹤栖堂图》，而渔山后见此图，为其补景。渔山揣摩故友画意，特为其增加了"老景"，这当然不是因为鹤栖堂中多老树的原因，它反映了这位年近古稀的艺术家对老境的重视。尤侗在渔山补图后有题跋，并赋《老树行》，其跋云："康熙己卯中秋，吴君渔山过南园，为予作《鹤栖堂图》，并写南园道傍老树。余嘉其豪宕磊落之气，惟先生之画之诗足以传之，因题《老树行》于后。"尤侗之诗充满了豪气：

　　南园有古树，老干横空朴。飘零古道傍，摇落荒村坞。哑哑乌鹊噪连科，栗栗秋霜风景暮。旁有斜枝绕树中，钩盘屈折何玲珑。参差变幻不可倪，俯盖一切如虬龙。往来过客停车马，到此凝目共相访。野老权为避雨亭，儿童戏作秋千架。问树由来已几年，共言自昔为村社。村社沦芜庙貌颓，寒烟寒月侵荒台。年年岁岁冰霜冷，暮暮朝朝风雨摧。我闻此语翻然悟，万物遭逢原有数。干霄蔽日鹤栖

9

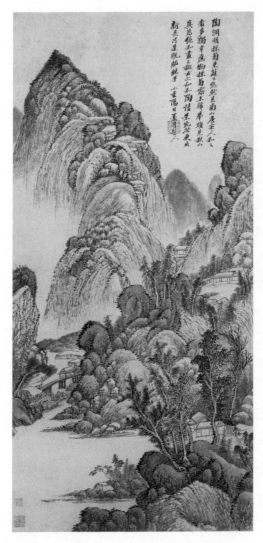

图3　吴历　拟古脱古图轴　纸本墨笔　62cm×28cm　创作年代不详　故宫博物院藏

堂，戴瘿衔瘤遗荒圃。经时耗蠹渐婆娑，俯仰能无发浩歌？白木空传诧东海，枯桑只自守西河。惜此良工不回顾，幸此长能谢斤斧。眼前松柏析为薪，残叶朽株何所忤。君不见春园桃里几时荣，此树穹隆自今古。

"君不见春园桃里几时荣，此树穹隆自今古"，此老树，如庄子所说的散木，因其不材而得其终年，它正暗喻渔山绘画老格中的生命颐养思想。岁月冰霜，朝暮风雨，寒暑侵寻，虽残叶朽株，却傲然挺立，这正是两位文人抚吟终日所属意的精神气质，他们在深沉的历史感中，思考当下的生命价值。

渔山老格中包含着中国哲学和艺术的深刻内涵。渔山画艺浸染宋元规范甚深，宋的规模格局、元的气象境界成就了他的艺术。渔山有仿巨然、董源之高山大岭之作，也有追暮大年之湖乡小景，以至云西、云林之萧瑟景致，大痴、黄鹤之荒寒风味，都一一入其笔端。他说："画不以宋元为基，则如弈棋无子，空枰何凭下手？怀抱清旷，情兴洒然，落笔自有山林乐趣。"[1]宋元是他绘画

[1] 章文钦《吴渔山集笺注》卷五《墨井画跋》，第 438 页。

棋盘上的棋子，没有这些棋子，他绘画的这盘棋也就不存在了。他早年就对宋元笔墨下过坚实功夫，晚年学道期间，仍不忘由宋元之法中寻智慧。

在宋元二者之间，渔山对元画情有独钟。[1]他认为元人之画乃是"实学"："前人论文云：'文之平淡，乃奇丽之极，若千般作怪，便是偏锋，非实学也。'元季之画亦然。"[2]在他看来，学画由元人入，方为正途。他以为，元人妙于平淡中见"奇丽"，他对元画的"淡"体会很深。清初画坛元风盛行，渔山于此体会独深。时人甚至有"渔山，其今之元镇乎"[3]的评论。王时敏题渔山仿云林之作说："白石翁仿宋元诸名迹，往往乱真，惟云林尚

[1] 前人谓其在宋元之间，更得元人之法，如清孙星衍《吴渔山仿倪云林山水跋》说："吴人吴渔山名历，与王石谷齐名，善学元人笔法。"

[2]《吴渔山竹树小山册》，庞元济《虚斋名画续录》卷三。

[3] 此乃渔山友钱陆灿语，见其《送渔山归城南序》（章文钦《吴渔山集笺注》，第6页）。渔山仿倪之作甚多，在一定程度上可以说，他是从倪走出的一位大画家。《吴渔山集笺注》卷六《画跋补遗》录其一画，款题："高亭凭古地，山川当暮秋。五月竹醉日，拟云林子。"他为友人仿云林《寒山亭子》，跋云："今坐卧其听秋禅房十日，拟写云林生《寒山亭子》，不知稍能解渴否？"此画颇有云林之冷寒意味。枯树丛竹，远视之山体兀立，中段为水。故宫博物院藏其《竹树远山图》，为晚年之作，有题云："倪君好画复耽诗，瘦骨年来似竹枝。昨夜梦中如得见，低窗斜影月移时。久雨晚晴，墨井道人。"此画近景疏树，一水相隔，远山也用云林笔，中峰由两边攒簇而起。

隔一尘，盖以力胜于韵，其淡处卒难企及也。渔山此图萧疏简贵，妙得神髓，正以气韵相同耳。"[1]沈周在清初画坛享卓然高名，仿倪尚难得其规模，烟客竟然以渔山过之推许，这是不同凡响的评价，说明渔山壮年入道前在画坛就有很高的地位。

渔山山水册题跋说："绘事难于工，而难更于转折不工，苍苍茫茫，所谓外师造化，中得心源。"渔山认为，绘画之妙不在"工"处，而在"不工"处，这个"不工"处，"苍苍茫茫"，微妙玲珑，最难体会，也最不可失落。画史上评渔山画，多以"苍苍茫茫"属之，甚至有人认为他的画有某种神秘性。如王时敏评其《雪图》"笔墨苍茫间悉具全力"。杨翰说："渔山高踪遗世，如天际冥鸿，人知其高举，而不知始终，不独其画境之苍茫不可测也。"嘉庆年间李赓芸评渔山的名作《凤阿山房图》[2]云："云烟竹树总苍茫。"渔山画之所以能获得"菩萨地位"

[1]《跋吴渔山仿云林笔》，《王奉常书画题跋》卷下，通州李氏瓯钵罗室本。
[2]此图作于1677年，是渔山去澳门三巴学道之前的作品，今藏上海博物馆。

的高评[1]，也与他的画苍茫不可测的特点有关。

渔山生平浸染儒、道、佛，后半生精力又多在耶教中，论者多以为他的画染上了浓厚的宗教因素。其实并非如此。渔山之"苍苍茫茫"不在神性，而在人间性。当然这人间性，并不意味着流连世俗，而是生命的关怀。他超越世俗性，并非要遁入天国，他晚年的画也没有沦为简单的传播耶教的工具，而是将耶教与其思想中本有的生命关怀精神融合起来，贯注到绘画之中，有一种浓浓的生命温情。他的画不在出世间相，不在入世间相，而在人生命之本相。这是渔山老格的重要特点。

渔山好枯老之境，与他的个性有关。钱谦益说："渔山古淡安雅，如古图画中人物。"[2]他的好友、画家唐宇昭说："乃回视渔山之为人，则淡淡焉，穆穆焉，一木鸡也。吾故曰渔山非今之人也。"[3]但我们不能停留在性格、心理性因素上来看他的老格，因为渔山的老格，是在家

[1]清沈曾植说："墨井挥洒天机，略无凝滞。菩萨地位，良与四众不同耳。"（《吴墨井仿元人山水图跋》，见章文钦《吴渔山集笺注》，第 769 页）

[2]《吴渔山临宋元人缩本题跋》，《牧斋有学集》卷四十六。

[3]1668 年唐为渔山所作《桃溪诗集序》，见章文钦《吴渔山集笺注》，第 4 页。

国的磨难中、思想的历练中形成的，是他一生智慧的结晶。（图4）

渔山早年遭家国之痛，父亲早亡，1662 年母亡，他有《写忧》诗写道："十年萍踪总无端，恸哭西台泪未干。到处荒凉新第宅，几人惆怅旧衣冠。江边春去诗情在，塞外鸿飞雪意寒。今日战尘犹不息，共谁沉醉老渔竿？"[1]他又历国难，报国之心一生都没有泯灭。他和泪写下《读西台恸哭记》诗云："望尽崖山泪眼枯，水寒沉玉倩谁扶？歌诗敲断竹如意，朱嘴于今化也无？"[2]自注："宋遗民谢翱有《西台恸哭记》，西台在富春江上。"朱嘴，朱鸟之嘴，谢翱曾以竹如意敲石，作楚歌招魂，其中有化为朱鸟之语。这首诗也可见出他的国痛之深。他的《孤山》诗说："岁寒苍翠处，孤立见高风。鹤去梅犹白，亭开山半空。群峰怜脉断，湖水爱流通。处士孤坟在，年年雪未融。"[3]他将家国之痛，转化为独立坚韧的士人精神。因此，说渔山，就不能不说他的遗民情怀，遗民情怀是他绘画的基础，其晚年入天主教，也与这一

[1] 章文钦《吴渔山集笺注》卷一《写忧集》，第53页。
[2] 章文钦《吴渔山集笺注》卷一《写忧集》，第57页。此组诗共三首，这是第一首。
[3] 章文钦《吴渔山集笺注》卷一《写忧集》，第81页。

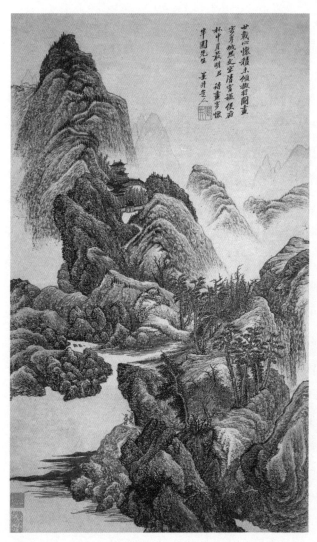

图4 为唐半园作山水图轴 纸本设色 63.5cm×38cm 创作年代不详 天津博物馆藏

经历有关。

渔山三十岁之后即奉出世的情怀，他说："不须更作江湖计，有客秋来寄紫莼。"家国之情，只有情怀上的思念，而不是"复明"的躬行。他画中的秋风萧瑟景，多少带有思念家国的情感。他说："岁寒身世墨痕中，写出冰霜意未穷。古木自甘岩谷老，不须花信几番风。"[1] 他要做老于岩水间的"古木"，而不做春风中摇曳的飞花。老格，是他的出世之格、思考生命的价值之格。（图5）

渔山绘画老格有愈染愈浓之势。他早年出入宋元，就好元人的荒淡枯老之笔。1662年，刚刚学画不久的他，就作有《枯木竹石图》，这幅画有云林风味，并兼有曹云西的乱趣，画赠予莫逆之交许青屿。稍后，他曾为僧人默容画《雪图》，也显示出他的倾向性。王烟客认为此图"简淡高寒，真得右丞遗意"。文坛元老施愚山《谢吴渔山作画》诗说："茅屋溪山古木疏，看来真是老夫居。延

〔1〕上二诗均见《题画诗》（四十首），章文钦《吴渔山集笺注》卷一《写忧集》，第144、146—147页。渔山类似的表述还有很多，如《笺注》卷一所收之《灿文见访，予归不遇，用原韵答之》诗云："一夜西风动碧林，故山不负卧云心。此身只合湖天外，水阔烟多莫浪寻。"

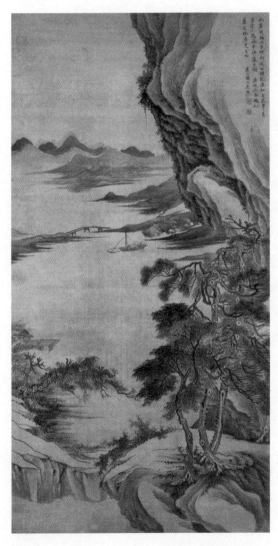

图5　吴历　幽麓渔舟图轴　绢本墨笔　119.2cm×61.5cm　1670年　故宫博物院藏

陵高士如相访，绿竹潭边钓白鱼。"[1]愚山所见之画当也是古木荒溪。同乡友人金俊明（1602—1675）认为此图"萧寒入骨"，有"禅房时一展，兼称苦空情"的意味。

1681年，他有《白傅浥江图》卷（图6），画赠许青屿，此时许于朝中被贬，画中寄寓着逐臣送客之思，一舟暮烟中远行，人在岸边相送，极尽萧瑟意味。远山迢迢，寒林点点，枯木裸露之相，已显渔山老格荒远的成熟意味。渔山曾有诗说："溪树晴翻雨叶干，风前闹却恋秋残。莫教落尽无人问，独坐空林度岁寒。"[2]渔山真可谓恋上"秋残"了。

渔山晚年之笔更显老趣，可谓愈老愈淡，愈老愈枯，愈老愈简，愈老愈冷。淡而无色，枯而不润，简而不密，冷而不躁。早年还偶有着色画，晚年极少为之，其着色画也以老境笼之，则愈出而境愈老。

我们可从故宫博物院所藏十开《山水册》（图7），看入于耶教的渔山对荒老之境的推重。此册未署年，由画中题跋和笔墨看，当作于晚年，是其由澳门返归时所作。此册本为清末庞莱臣所藏，是渔山生平重要作品，

〔1〕施闰章《学余堂诗集》卷四十八，《文渊阁四库全书》本。
〔2〕庞元济《虚斋名画续录》卷三。

图6 吴历 白傅溢江图卷
纸本墨笔 30cm×207.3cm 1681年 上海博物馆藏

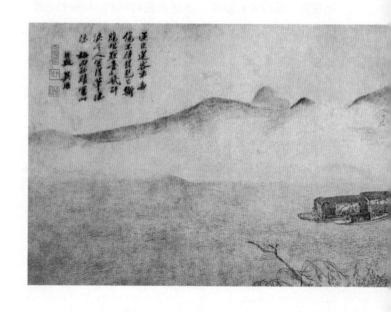

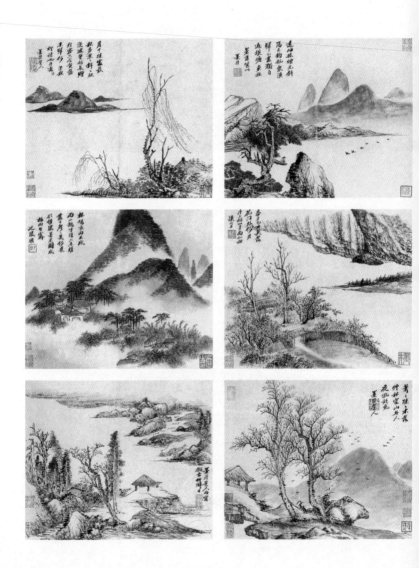

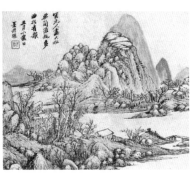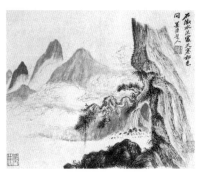

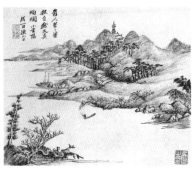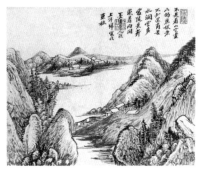

图 7　吴历　山水册十开
纸本墨笔　30.4cm×46cm　创作年代不详　故宫博物院藏

也可以说是其"老格"的代表作。

第一开画月下之景，诗云："月中疏处最秋多，叶叶斜斜映浅波。曾折长（条）赠行客，只今黄落未归何？"款"墨井道人"。老柳高举，秋风萧瑟，下有小亭、远江、屿影，一派楚风楚韵。

第二开跋云："远岫接烟光，斜阳在钓航。众渔归已尽，独自过横塘。"也是萧疏开阔之景，一小舟横江而去，江鸥盘桓，老树参差。又是一幅老景。

第三开题名《梅雨乍霁》，题云："林鸠唤雨不成雨，山鹊呼晴亦未晴。尽日声声是何意？欲催泼墨米图成。延陵历。"用米家法，作雨景。

第四开有跋云："春事已云暮，落花门外无。何为井上树，四月尚如枯。渔山子。"此画画草庐人家，门前有一井，井旁有老树两棵，无叶而立，再就是江边、远山。

第五开，跋云："墨井道人雨窗拟古，竹醉日。"乃雨窗拟古，又是元人风味，其空亭高高立于河岸，老树纵横，山平远展开，江水渺渺，有云林《林塘诗思》境界，又杂有大痴景致。

第六开跋云："萧萧疏疏，木落草枯，空山无人，夜吼於兔。墨井道人。"这一幅最具老意，画老树、昏鸦、

空亭、远山、丛竹，萧瑟之至。

第七开："写元人画，大抵要简澹趣多，曲折有韵。五月小尽日，墨井历。"此画对元人枯淡体会很细腻。

第八开跋云："石激水流处，天寒松色间。墨井道人。"以秋烟出老境。

第九开跋云："前人草草涂抹，自然天真绚烂。"款"小重阳后一日，渔山子"。追求天真烂漫的境界，是晚年渔山的根本追求。

第十开有跋："不是看山定画山，的应娱老不知还。商量水阔云多处，随意茅茨着两间。墨井老人从上洋归，写于东楼。"江山清静阔远，近处高山立，远处平畴开，很有味。

十开山水，出入宋元，笔墨简洁清逸，取境在老、在枯，意不在天荒地老之间，而在脱略凡尘、独标孤帜的性灵挥洒。不能于枯润、苍嫩之间看渔山。

关于荣枯之道，还是药山惟俨（751—834，一作759—828）大师与弟子道吾（769—835）、云岩（782—841）两位弟子的对话精审：

道吾、云岩侍立次，师指按山上枯荣二树，问

25

道吾曰："枯者是，荣者是？"吾曰："荣者是。"师曰："灼然一切处，光明灿烂去。"又问云岩："枯者是，荣者是？"岩曰："枯者是。"师曰："灼然一切处，放教枯淡去。"高沙弥忽至，师曰："枯者是，荣者是？"弥曰："枯者从他枯，荣者从他荣。"师顾道吾、云岩，曰："不是，不是。"〔1〕

药山所表达的意思，可以概括传统艺术这方面的思考，不在枯，不在荣，"枯者从他枯，荣者从他荣"，凡所有相，皆是虚妄，荣枯在四时之外，在色相之外。文人艺术重荒寒境界，多寒枯之相，不是艺术家好枯拙，而是通过这样的枯拙，使人放弃荣枯的表相，直视本真境界。说无上清凉，不在清凉世界中求之，囿于清凉，即惑于色相。如果一味"休去，歇去，冷湫湫地去，一念万年去，寒灰枯木去，古庙香炉去，一条白练去"，所悟便与真性无涉。中国艺术着眼处在物外之春，那一点春意，那"春之一"，那播洒天地、使万千花朵开放的种子。这一粒种子，人人具有，时时可生，就在人的真性

〔1〕苏渊雷点校《五灯会元》卷五，中华书局，2004年，第258页。

中。画枯木，无春中有春，这是人真性的休歇处。

绝去攀缘，除却缠绕，方是万卉春深。一池蘋碎，满目枯荷，尽为生命荣景。渔山好枯老之境，不能于枯中求。

二、渔山老格之特点

渔山奉老格为其艺术理想世界，在艺术实践中予以亲证。这里从辣性、静气、冷味、清相四个方面诠释其老格的基本内涵，并由此体会渔山绘画的基本特点。

（一）辣性

老境不代表衰朽和生命感的消失，相反，中国艺术强调，绚烂至极，归于平淡，老境就像大自然中成熟的秋意，红叶漫山，如一团团生命的火在燃烧，它们在生命结束时，展示出最后的绚烂。老境意味着纵肆、烂漫，意味着天真和纯全。渔山的老格充分反映出这一特征，我读渔山画，常有"海天雨霁，红日窗明"[1]的感觉。传统文人画重烂漫天真，董其昌甚至将它当作最高的绘画品格。渔山是传统文人画史上少数能达到这一境界的艺

〔1〕渔山《横山晴霭图》自识语。

术家。

清盛大士说："墨井道人吴历笔墨之妙，夐然异人。余于张氏春林仙馆中见其《霜林红树图》，乱点丹砂，灿若火齐，色艳而气冷，非红尘所有之境界。"〔1〕渔山于冷霜红树中，极尽老辣纵横。色艳而气冷，令人起天外之思。许之渐评他的画"天真烂漫"〔2〕，真是知人之论。

渔山画跋有道："前人草草涂抹，自然天真绚烂。"〔3〕他在《与陆上游论元画》中也写道："谁言南宋前，未若元季后？淡淡荒荒间，绚烂前代手。"〔4〕他在疏疏淡淡的前代大师作品中，看出了天真绚烂，看出了恣肆纵横。

渔山认为，作画要有"天全"感，画至于最高格恰同于"儿戏"之境。《湖山秋晓图》（图8）是他晚年杰作〔5〕，他题道：

乘兴漫采痴黄、黄鹤间笔法，又以己意参之，

〔1〕《溪山卧游录》卷二。渔山类似之作甚多，他曾为友人绥吉作画，题："红树秋山，拟叔明。"见《墨井画跋》。
〔2〕许之渐《吴渔山仿古山水册跋》，画作于1676年。
〔3〕章文钦《吴渔山集笺注》卷六《画跋补遗》，第492页。
〔4〕章文钦《吴渔山集笺注》卷一《写忧集》，第120页。
〔5〕此图今为香港虚白斋所藏，铃木敬编《中国古代书画总合图录》著录。

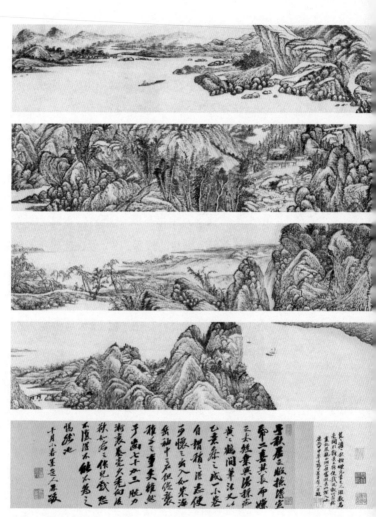

图8　吴历　湖山秋晓图卷
纸本墨笔　24cm×844cm　1704年　香港虚白斋藏

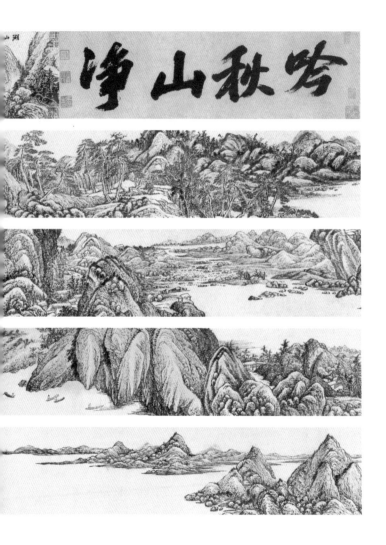

31

成一小卷。自谓稍稍得志，便可怀之出入，如米海岳袖中之石，但终袭稚子之事矣。虽然，予齿七十加三，腕力渐衰，墨毫久秃，向后欲如今之作儿戏，恐不复得，不能不为之惕然也。[1]

所谓"儿戏"，就是率真自然，不为法度所牵。渔山以"儿戏"为殊世大宝，以米芾袖中之石相比，这真是渔山不大为人觉察的浪漫。我甚至认为此图为渔山生平第一杰作，这幅"儿戏"之作有八米多长，前有"吟秋山净"四大字引首，是渔山特有的苏氏大字，有骨力，有趣味。末尾以浓墨略小之字随意书款，天真豪逸，全无拘束。长卷表达高远明澈的感觉，既有大痴的苍莽，又有黄鹤的秀逸，更着渔山自己的沉雄。渔山毕生为画、为琴、为诗，学儒、学道、学禅、学天学，所有的秘密，似乎都于此一画中见出。凭此一作即可证明清人所说的他居于绘画之"菩萨地位"为不虚。

吴历最推元人大痴、黄鹤酣畅淋漓的感觉。他说："画要笔墨酣畅，意趣超古，画之董巨，犹诗之陶谢

[1] 此图亦为《梦园书画录》卷二十著录。

32

也。"俪规矩，超法度，自由自在，自适于天地之间，尽得酣畅淋漓之趣味。他又有论画说："渊明篇篇有酒，摩诘句句有画。欲追拟辋川，先饮彭泽酒以发兴。"以酒意贯画心，酒意为何？就是生命畅达之境。他又说："山水要高深回环，气象雄贵。林木要沉郁华滋，偃仰疏密，用笔往往写出，方是画手擅场。"[1]何谓气象雄贵、沉郁华滋？也是酣畅淋漓的生命传达。清人梁章钜有诗评渔山："浑厚华滋气独全，密林陡壑有真传。不教墨井输乌目，论画司农见未偏。"[2]也为其老辣纵横之气所折服。

渔山曾在一则画跋中提到王蒙的《静深秋晓图》，他说："叔明《静深秋晓图》，设色绚烂，与《秋山图》并美。盖苍松高下，间杂枫树红紫，山之右有牌坊、门道、厅堂、密室。紫衣者危坐，童役抱琴书侍立。其后面楼台，有云鬟、珠翠、红粉。涧旁之曲，有飞鸥集鹭，峰之转处，村落聚散，草树霜红，不胜繁茂。"[3]

渔山仿《静深秋晓图》作有一图（图9），笔力雄放，真乃其画中具大力者，有香象渡河之势。此图之笔

〔1〕此上三则均见于《墨井画跋》。静气乃中国文人画的基本特点之一，此重点谈其与渔山老格之关系。
〔2〕梁章钜《退庵诗存》卷二十三。
〔3〕章文钦《吴渔山集笺注》卷五《墨井画跋》，第416页。

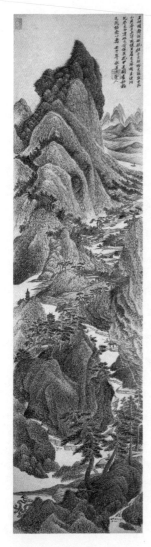

图9　吴历　静深秋晓图轴　纸本设色　95.6cm×24.1cm　1702年　南京博物院藏

力，即使黄鹤山樵也有所不逮。跋云："王叔明《静深秋晓》，往予京邸所见，寤寐不忘。乙亥春在上洋，追忆其着色之法。携来练川，民誉见而嗜好之，今值其花甲，是图有松柏之茂，恰当以寿。壬午年秋，墨井道人。"此图作于1702年，为其道友民誉祝寿之作，作品的气势，可以与沈周《庐山高图》轴相埒。此画色彩沉静丰茂，给人留下极深印象。

王蒙之后，对其设色绚烂、密林深壑体会最深者，莫过于渔山。文人画不是对色的排斥，不少人不深体董其昌分宗说的意旨，以设色和水墨分南北，淡逸的水墨为高格，鲜丽的设色入低流，这样的误解，在画坛流布甚广。元明以来，文人画不排斥设色，但在设色上斟酌绚烂平淡、腴润纤秾，自出高格。与石涛一样，渔山深窥此理。

渔山画以魄力胜，笔势奇崛，几乎如黄大痴再世。其用笔，有篆籀之味。渔山评大痴《富春山居图》："笔法游戏如草篆。"生平最好大痴《陡壑密林图》[1]，渔山说大痴此作"画法如草篆奇籀"，最是黄家好笔法。他曾

〔1〕传王石谷借此画不还，渔山与其断交。此传说的真实性很难确定，但从一个侧面说明渔山之后，人多以酣畅淋漓为渔山当家本色。

说："元人择僻静之境，构层楼为槃礴所，晨起看四山云烟变幻，得一新境，即欣然握管。大都如草书法，只写胸中逸趣耳。"[1]而秦祖永说渔山："魄力极大，落墨兀傲不群。山石皴擦，颇极浑古；点苔及横点小树，用意又与诸家不同。惬心之作，深得唐子畏神髓。"[2]唐子畏之法如南田评巨然"雄鸡对舞，双瞳正照，如有所入"，其微茫惨淡之处，正不可形似得之，而渔山深得此法之妙。

如《南岳松云图》轴（图10），未系年，当是晚年所作无疑。笔墨枯润中有莽苍之势。渴笔焦墨，以篆法入画。势奇崛中有开阔，是渔山典型的老辣纵肆之门风。

（二）静气

正如上举渔山《静深秋晓图》轴，渔山画具有"静深"的意味，是真正的静水深流。清查昇（1650—1707）评渔山《仿古册》说："观吴渔山画，静气迎人，其一种冲和之度、恬适之情悠然笔外。画家逸品，如曹云西、倪高士后无以过之。山谷论文谓'盖世聪明，除却净、

〔1〕章文钦《吴渔山集笺注》卷五《墨井画跋》，第420页。
〔2〕秦祖永《绘事津梁》。

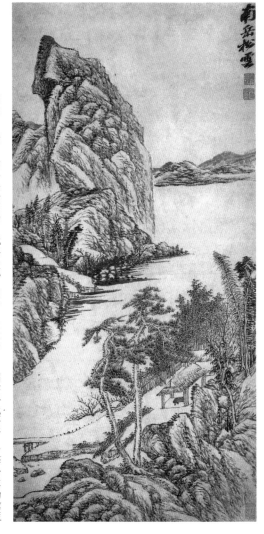

图10　吴历　南岳松云图轴　纸本墨笔　93.8cm×44.9cm　创作年代不详　辽宁省博物馆藏

静二字，俱堕短长纵横习气。'吾于评画亦云。"[1]

　　静气乃文人画普遍之主张，渔山的表现又有独特处。渔山于静中出老格，静中有沉雄之气；于老中融静穆，虽纵横而不放，豪逸而不狂，老中又有淡宁之风。渔山的辣由静中起，故得高深回环之妙。

　　渔山早年作品，由宋元入手，就有一种静气，晚年浮海归来后所作，更无丝毫喧嚣张狂，但歇息一切冲突，如长水无波，长天无云，秃锋纵横，老笔舒卷，满纸浑沦，营造出一个静寂的宇宙，无市井相，无人我分，无躁动味。读他的画，如被满纸烟云裹入一个特别的世界，那真是永恒的寂寥。（图11）

　　吴历的画是"茅舍萧萧人寂寂，霜枝高矗澹烟生"，是"一带远山衔落日，草亭秋影澹无人"；他欣赏外在世界，多是"云白山青冷画屏"；他抚慰内在心灵，多流连于"只在梅花月影边"。他说："老年习气未全删，坐爱幽窗墨沼间。援笔不离黄子久，澹浓游戏画虞山。"[2] 澹澹寂寂，成为他的生命依归。他的《问潮》诗说："问潮

〔1〕《自怡悦斋书画录》卷十四。
〔2〕《题画诗》（四十首），章文钦《吴渔山集笺注》卷一《写忧集》，第150页。

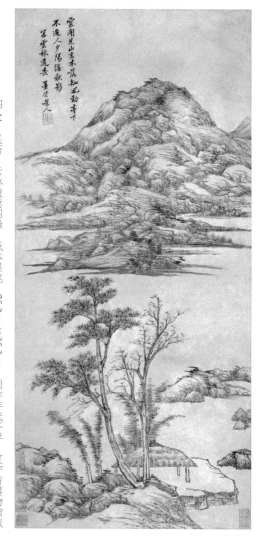

图一一　吴历　云林遗意图轴　纸本墨笔　75.2cm×35.3cm　创作年代不详　辽宁省博物馆藏

入暮来何许？但见前舟阁前渚。独倚篷窗倦欲眠，水禽月上寒无语。"[1]"水禽月上寒无语"，这是地道的渔山之境。他欣赏这样的诗境："客来尽日吟窗下，松静门无一鸟啼。""梦回西望碧山微，一水斜阳鸟不飞。""玉山佳处列芙蓉，咫尺桃源路万重。此境不知谁领会，年年花雨白云封。""东涧泉分西涧流，一溪红叶晚悠悠。虚亭小展蒲团坐，日送秋帆起白鸥。"渔山在静寂中培植他的老格。（图12）

渔山之静，不是一般的安静，一般的安静与喧嚣相对。渔山的静，是老中之静。一如倪云林、陈洪绶等文人画家，他的画体现出强烈的"非时间性"。画中的意象世界非古非今，无圣无俗。渔山的老格，是超越时空的老格。

渔山的老与枯都与时间有关。一般来说，老相对于少而言，意味着一个完整生命过程的极值；枯相对于荣而言，意味着一个完整生命的结末状态。而以渔山为代表的中国文人画之老枯，并非迷恋时间的终点、物质存在的衰朽状态，更不是对枯朽老迈有偏好（像一些存有偏

[1] 章文钦《吴渔山集笺注》卷一《写忧集》，第133页。

见的西方艺术史家所说的，中国人有一种病态的审美观念），而是在这种极值中，消解其"物质性"。

即就枯木而言，正像苏辙所说的"枯木无枝不计年"，王士祯所说的"枯木向千载，中有太古音"[1]。一段枯木，拉向无垠的时间，传统文人画家在当下和过往的转圜中，消解时间性执着，放弃枯朽和葱郁的比勘，泯灭观者之心和被观之物的区别，粉碎有限与无限的牵扯，返归一片冲和，一片静寂。在澳门画枯树，渔山当然不是向身处无霜之地的南国之人显示北国的奇特，而是在葱茏的世界说枯朽，在表相世界中说幻相，从而荡去人物质的迷思。渔山《七十自咏》诗说得好：

> 甲子重来又十年，山中无历音茫然。吾生易老同枯木，人世虚称有寿篇。往事兴亡休再问，光阴分寸亦堪怜。道修壮也犹难进，何况衰残滞练川。[2]

如果要咬文嚼字的话，真可以说，作为一位画家的

[1]《渔洋山人精华录训纂》卷三上。

[2] 章文钦《吴渔山集笺注》卷二《三巴集》，第258页。

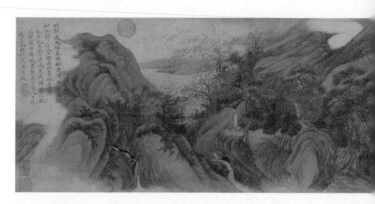

图 12　吴历　云白山青图卷
绢本设色　25.9cm×117.2cm　1668 年　台北故宫博物院藏

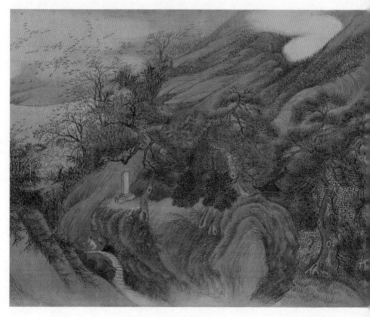

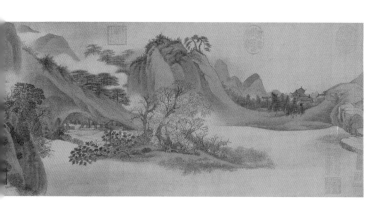

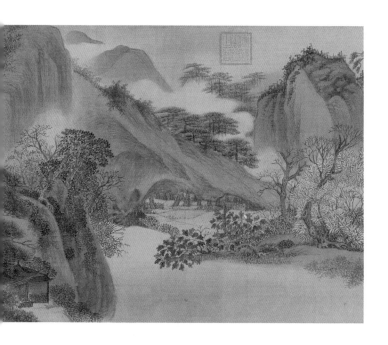

吴历，虽其绘画之发动、智慧之起因皆来自"历历"世间事，但他要在世间法中，做出世间的思考。吴历艺术的妙处正在"无历"中。生命如此脆弱，瞬间等同枯木，吴历要在枯木中寻不枯之理。

渔山画中多有这"无历"之想。今藏台北故宫博物院的《梅花山馆图》轴（图13），作于1678年，此画静气袭人，上有自题诗道："山迎山送程程画，花白花红在在春。物色也须人管领，老夫端的是闲身。""在在春"变是时间的流淌，"山迎山送"是人情欲世界的沾滞，超越时间性因素，就是要放弃情欲的沾滞。其《凤阿山房图》轴（图14）上有自作诗五首赠道友侯大年，第五首云："而今所适惟漫尔，与物荣枯无戚喜。林深不管凤书来，终岁卧游探画理。"[1]渔山推宗的无荣无枯、无戚无喜的哲学，正是中国艺术哲学中的重要思想，如苏轼由枯木发而为智慧的思考，所谓"生成变坏一弹指，乃知造物初无物"；云林诗"戚欣从妄起，心寂合自然"，就表达了这样的思想。（图15）

[1] 此图为渔山46岁作，作于1677年，今藏上海博物馆，后有多人题跋。

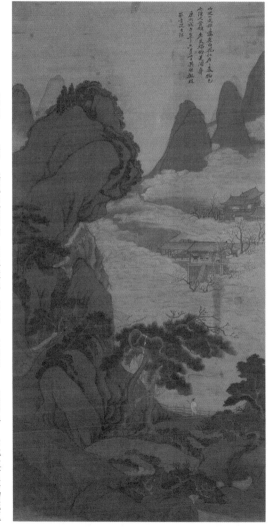

图 13　吴历　梅花山馆图轴　绢本设色　104.3cm×52.9cm　1678 年　台北故宫博物院藏

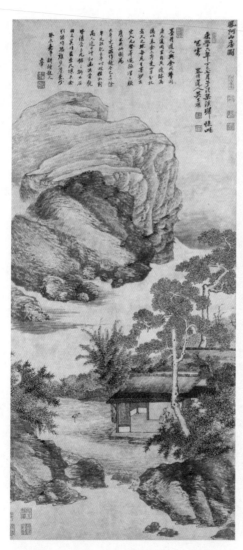

图14　吴历　凤阿山房图轴　纸本墨笔　108.4cm×47.8cm　1674年　上海博物馆藏

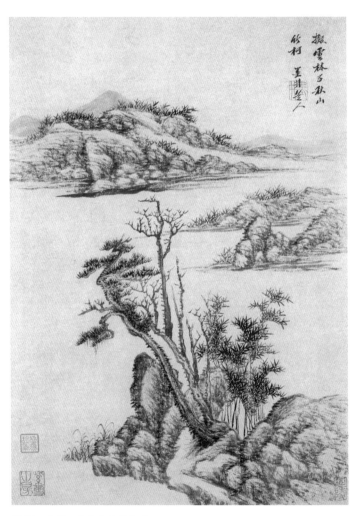

图15　吴历　仿古山水册之二
纸本设色　46cm×30.4cm　约 1666—1675 年　南京博物院藏

（三）冷味

光绪时孙从添好渔山画，他评渔山说："曾在蘧园遇一老估，携有道人作《师子林图》，高可六七尺，笔味荒简，非其寻常墨意，世士多忽之。"又评渔山《上洋留别图》说："奇气为骨，冷香为魂，当为道人得意之笔。"[1]所云之"笔味荒简""冷香为魂"，很切合渔山画境的特点。

渔山之老格，在一定程度上说就是冷格。他的画有一种幽深冷逸的格调，此风从元人荒寒画境中来。《墨井画跋》有一条说："'万壑响松风，百滩度流水。下有跨驴人，萧萧吹冻耳。'俞清老诗也。苍烟冲寒来，索图予不孤。其意以冻手写冻耳。或庶几焉。"（《墨井画跋》）"冻手写冻耳"，着意在冷，正是"灞桥风雪中驴子上"的意思。然而，渔山大量的画出以寒意，并非画凛然寒冬、漫天大雪，他就是画六月之景，也有寒味；在春意盎然中，也溢出幽冷。（图16、17）

《墨井画跋》中有道："山中茶笋初肥，山人不为梅天所困，信笔涂抹。而荒荒冷趣，颇近元人也。"所题之画

[1]《吴渔山〈上洋留别图〉卷跋》，录自民国年间天绘阁影印《吴渔山〈上洋留别图〉卷、王石谷〈石亭图〉卷合册》，1928年。

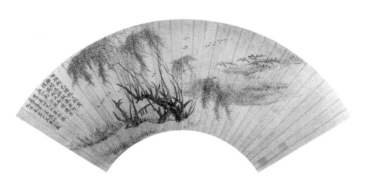

图 16　吴历　春雁江南图　扇页
纸本设色　19cm×51cm　1669 年　上海博物馆藏

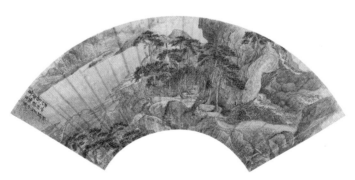

图 17　吴历　万壑松风图　扇页
纸本墨笔　16.8cm×34.8cm　1680 年　上海博物馆藏

今不存，茶笋初肥时，当是暮春季节，但渔山却表现荒荒冷趣。故宫博物院藏渔山《疏树苍峦图》，画夏景，但满幅冷韵。题诗道："阁前疏树带苍峦，阁下溪声六月寒。想见幽人心似水，草檐斜日倚阑干。"此乃渔山晚年笔，有大痴的苍莽和巨然的高阔，屋舍清净，山体俨然；苍峦下的疏树，传递出凄寒的韵味。

渔山崇尚元人，他称元画，多在前加一"冷"字，如：

水活、石润、树老、筠幽，非拟冷元人笔，不相入耳。(《墨井画跋》)

萧萧疏疏，木落草枯，非用冷元人笔不能相入。[1]

枯槎乱筱，冷元人画法也。其荒远澄澹之致，追拟茫然。[2]

以"冷元"况元画的意味，画史上很少有人这样说，渔山屡致意于此，表达的是他的审美趣味。元画尚冷，当是事实，大痴的苍浑，云林的寂寥，云西的荒寒，方

[1] 章文钦《吴渔山集笺注》卷六《画跋补遗》，第 521 页。
[2] 章文钦《吴渔山集笺注》卷六《画跋补遗》，第 522 页。

壶的野逸以及黄鹤的幽邃，都散发出"冷"的意味。当代艺术史家王伯敏在谈到"元四家"时说："他们的作品，尽管都有真山真水为依据，但是，不论写春景、秋意，或夏景、冬景，写崇山峻岭或浅汀平坡，总是给人以冷落、清淡或荒寒之感，追求一种'无人间烟火'的境界。"[1]渔山的枯老荒寒之境，多从元人"冷"中领取。

渔山画中冷逸的趣味又得于虞山派琴学。在我看来，读渔山画，须有琴思。渔山是一位琴家，他是虞山派的传人，虞山派清、微、淡、远的冷逸思想对他有影响。虞山琴派的前辈徐上瀛曾用唐诗人刘长卿的"溜溜表丝上，静听松风寒"来表达琴中的冷味。[2]而渔山画中的风味与琴味颇为一致。渔山琴学之师陈岷明亡后隐于蓻溪草堂，陈有《墨梅图》等传世，该图上有陈的题诗："折取一枝凭此笔，窗寒梦冷正堪怜。"[3]冷逸之气对渔山有影响。

渔山名作《蓻溪会琴图》卷（图18）就记载早年从

〔1〕王伯敏《中国绘画通史》上册，生活·读书·新知三联书店，2000年，第589页。

〔2〕见《溪山琴况》之《溜况》，此据大还阁琴谱本，清康熙十二年（1673）刻本。

〔3〕《清二十家画梅集册》，中华书局1937年珂罗版影印出版。

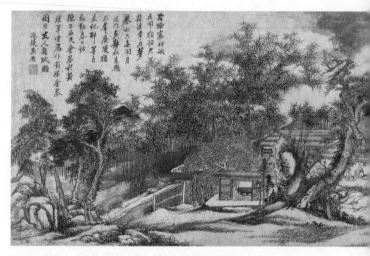

图18 吴历 葑溪会琴图卷
纸本墨笔 40cm×136.2cm 创作年代不详 上海博物馆藏

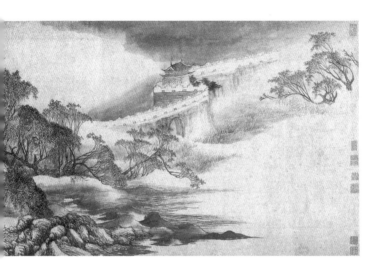

师学琴事[1]，又有《松壑鸣琴图》轴（图19），也是记载陈岷师生琴事[2]，亦突出冷逸的格调。

渔山以冷味出老格，深有用思。世态皆热，无处不喧，熙熙而来，攘攘而去，一个个如庄子所说的，因利欲等而得了"热病"。人心浮荡，难有止息处，渔山似乎吞了一颗"冷香丸"，以冷拒斥天上的流云，以寒冻却意念中的欲望，以冰点压住心灵中的伤悲。查嗣瑮题渔山画云："落日在何处，孤亭与树深。地寒人不到，诗境有谁寻？"[3]渔山借画将自己放飞到一个幽寂的世界中，不趋时目，不染世尘，赢取心中的安宁。

（四）清相

老与秀的关系，是文人画境界创造需处理的一对关

[1] 此图今藏上海博物馆。自注云："春日访陈子石民，会琴于葑溪草堂，属作《葑溪会琴图》，用友人韵赋赠。"其有题诗："客路寡相识，花开独访君。葑溪常在梦，琴水久无闻。月近门多静，松高鹤不群。广陵犹未绝，醉墨自殷勤。"

[2] 此图今藏故宫博物院，作于1674年。其识云："忆予与天球学琴于山民陈先生，不觉二十余年矣。予欲写《松壑鸣琴图》以寄意，常苦少暇，今从客归，久雨初晴，仅得古人形似，并题七言：'琴声忆学鸟声圆，辛苦同君二十年。今日听松与涧瀑，高山流水不须弦。'"

[3] 《查浦诗钞》卷十一，清康熙六十一年（1722）刻本。

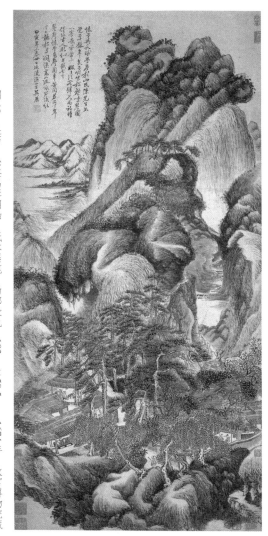

图19　吴历　松壑鸣琴图轴　纸本墨笔　局部设色　103cm×50.5cm　1674年　故宫博物院藏

55

系，明末恽香山对此有深入思考。香山《秋亭嘉树图》
自识云："吴竹屿之为云林也，吾恶其太秀；蓝田叔之为
云林也，吾恶其太老。秀而老乃真老也；老而嫩乃真秀
也。此是倪迂真面目。"[1]戴熙《习苦斋画絮》卷三云：
"恽香山云：学逸品有两种不入格，其一老而不秀，其一
秀而不老。幽然大雅即令稍稍不似，大有妙谛在，盖所
似正不在笔墨间耳。"而恽向的山水正于此体现出其特
点。周亮工评恽香山画说："其嫩处如金，秀处如铁。所
以可贵，未易为俗人道也。"[2]香山也说："画家以简洁为
上，简者简于象而非简于意，简之至者，缛之至也。洁
则抹尽云雾，独存孤贵。"[3]

　　渔山与无锡恽家关系深厚，年轻时曾与南田相与优
游。香山翁这一思想对渔山有直接影响。渔山之艺术在
老与秀的关系上又有新的诠释。钱牧斋评渔山所说的
"思清格老"，"老"和"清"（秀）其实也是相联系的。
渔山的老格，是汰去一切束缚、沾系。此深得中国艺术

[1]《石渠宝笈》卷四十。
[2]周亮工《读画录》卷一，《画史丛书》本。
[3]恽向论画山水，见陈夔麟《宝迂阁书画录》。

传统中的"秀骨清相"。[1]钱载题渔山《为默容作山水册》说："曩在都中，与董文恪（按指董邦达）论次诸家画法，文恪首举吴虞山，云：'寓荒率于沉酣之中，敛神奇于细缜之表，所以密而不滞，疏而不佻。南田之秀骨天成，西庐、石谷之浑融高雅，实兼有之。'"[2]渔山有一幅仿倪作品《竹树远山图》，今藏故宫博物院，题诗道："倪君好画复耽诗，瘦骨年来似竹枝。昨夜梦中如得见，低窗斜影月移时。"云林的画有一种不易觉察的瘦骨清相，烟客认为渔山仿倪胜过石田，可能也与此有关。

可能是品性使然，渔山前中期绘画就体现出风清骨峻之特点。渔山 46 岁作《凤阿山房图》轴（图 14），此图为王南屏旧藏，与渔山同龄的王石谷在 72 岁时题此画说："墨井道人与余同学同庚，又复同里，自其遁迹高隐以来，余亦奔走四方，分北者久之。然每见其墨妙，出宋入元，登峰造极，往往服膺不失。此图为大年先生所

[1] 张彦远在《历代名画记》中评南朝画家陆探微说："陆公参灵酌妙，动与神会，笔迹劲利，如锥刀焉。秀骨清像，似觉生动。"本是南北朝佛教造像的追求，后来发展成中国艺术追求的一种审美理想。渔山的绘画风格与这一传统有相通之处。
[2] 庞元济《虚斋名画录》卷一四。

作，越今已二十余年，尤能脱去平时畦径，如对高人逸士，冲和幽淡，骨貌皆清，当与元镇之《狮林》、石田之《奚川》并垂天壤矣。余欲继作，恐难步尘，奈何，奈何！"[1]石谷也点出了渔山"骨貌皆清"的特点。

作于1679年的《墨井草堂消夏图》卷（图20），也体现出此一特点。清人孙原湘跋云："渔山宗法元人，尤得力于子久，密林陡壑，意匠独运，功候似较耕烟稍未脱化，而寓空灵于沉厚，石谷亦未有此境也。盖其平生遍游名山，尝历海外，眼界空阔，故能荡涤其心神，不规规于意境，以视墨守宋元成法者，风格一变矣。"

渔山的画，是为乾坤作"严净之妆"。他的画简劲明快，没有冗余笔墨，中锋运笔，画得干净利落。安静，肯定，是他的笔墨给人的感觉。他的老格，是老而坚，老而稳，不游移，卓具老杜沉郁顿挫之风。在他的画中，无论是春景，还是秋妆，都处理得一样清净有致。他的画山路明净，屋舍雅致，山河庄严，如《湖天春色图》轴（图21）、《静深秋晓图》轴（图9）等。即如上举《湖山秋晓图》卷（图8），也一样的清丽明澈，似乎

〔1〕大年乃吴历的天主教教友孙元化的外孙侯大年。

没有一丝人间的沾染。他说"此身只合湖天外"，他的画画的是湖天，但是落意在湖天之外，在他的"净界"。

渔山对前人之墨法深有研究，他说："泼墨、惜墨，画手用墨之微妙。泼者气磅礴，惜者骨疏秀。"他毕生斟酌泼墨、惜墨之法。泼墨者纵，惜墨者秀，渔山之墨法在纵和秀之间，他的清净严整和老辣纵横，就是通过这特别的墨法而实现的。

从渔山对点苔的体会，就可以见出他对墨法体会何等之细。他将点苔当作画眼，这也是画家中不多见的。他说："山以树石为眉目，树石以苔藓为眉目，盖用笔作画，不应草草。昔僧繇画龙，不轻点睛，以为神明在阿堵中耳。""梅道人深得董巨带湿点苔之法……前人绘学工夫，真如炼金火候。"[1]

如其《夏山雨霁图》轴（图22），乃渔山极晚之作，今藏故宫博物院。此画用焦墨重笔点苔，与淡墨勾皴形成明暗干湿对比，浑厚而凝重，极有质感，给人庄稳得体、酣畅淋漓的感觉。没有迟滞，没有琐碎，使此画富拙朴、深厚、凝重、飞而不飘之韵味。

〔1〕此二则均见《墨井画跋》。

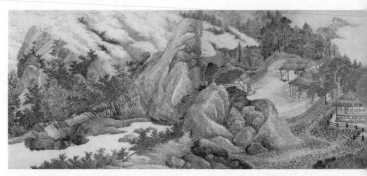

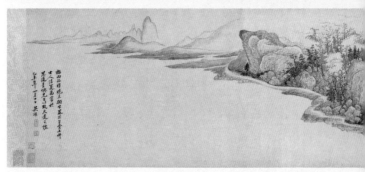

图20 吴历 墨井草堂消夏图卷
纸本墨笔 36.4cm×268.4cm 1679年 王南屏旧藏

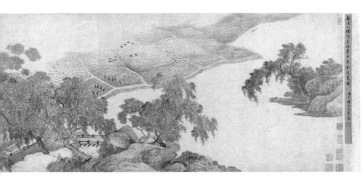

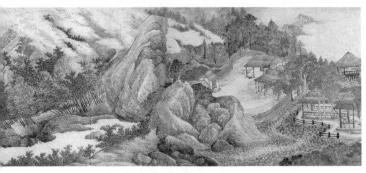

渔山宗伯元人无得力於王麓未

随军当匠运功候似拨叫埏秆

吴歴化名寓气蚤枕左石岩上

东灵此境业蓝其平生编私名山

觉腹语你眼来奥闷而社落源其

～神不似之神去堍以眠焉宗宗

元成浅者风振一委失孫居論益

与诺人思日惟吴诸以司条根眼

庭拙偶啥此发其在浅者贝墅话

嘉芳庚辰冬日虞一林康湘

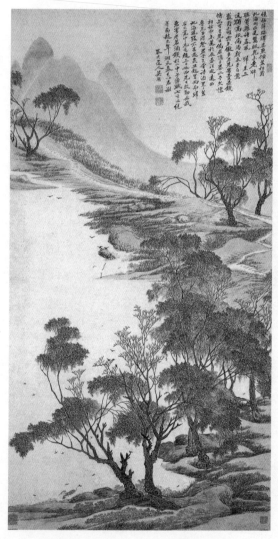

图21　吴历　湖天春色图轴　纸本设色　123.5cm×62.5cm　1676年　上海博物馆藏

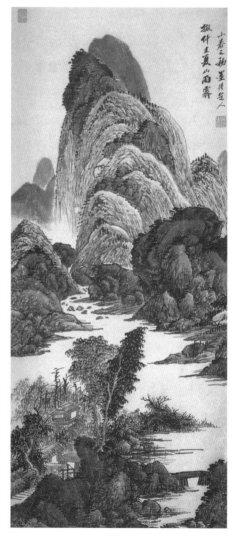

图22 吴历 夏山雨霁图轴 纸本墨笔 94.3cm×39cm 创作年代不详 故宫博物院藏

渔山《柳溪野艇图》（图23）是晚年作品，今藏故宫博物院，此图仿赵大年。自识云："浮萍破处见山影，野艇归时闻草声。"画柳树风中摇摆之态，笔势柔劲，构图精警，令人叫绝。今人吴湖帆有跋说："吴渔山《柳溪野艇》小帧，与前《秋山行旅图》（图24）一册中失群者，皆晚年精构。写湖天春色之景，原是墨井绝技，复何言哉！"[1]

要言之，渔山以辣性、静气、冷味、清相，成就他的老格，其中所体现出的独特审美趣尚，也成其一家品相。渔山老格的丰富性，也于此得窥。他是一位深染中国传统哲学智慧、深谙文人画风神、深体独立生命旨趣的艺术家。（图25）

[1]《秋山行旅图》小帧今也藏故宫博物院。

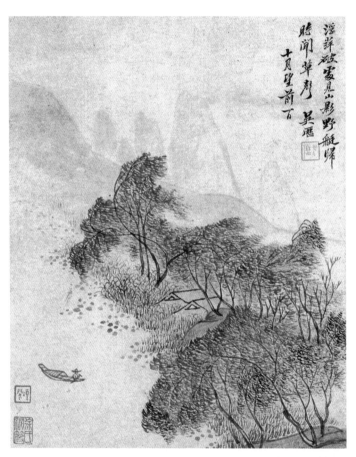

图 23　吴历　柳溪野艇图
纸本设色　29.3cm×22cm　创作年代不详　故宫博物院藏

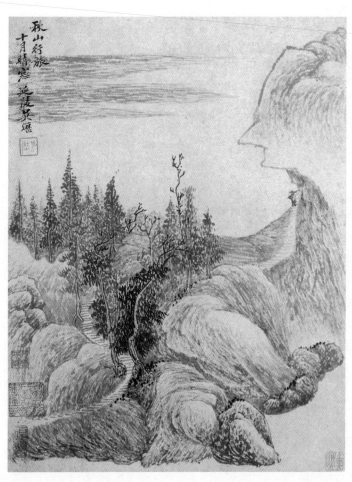

图 24　吴历　秋山行旅图
纸本墨笔　29.3cm×22cm　创作年代不详　故宫博物院藏

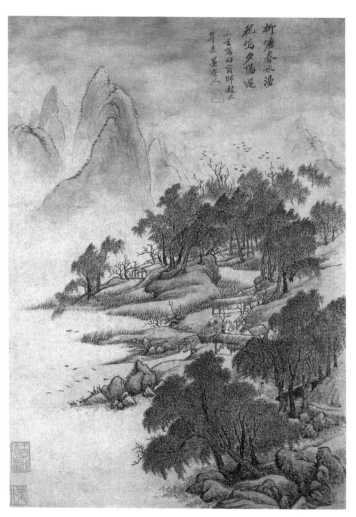

图 25　吴历　仿古山水册之三
纸本设色　46cm×30.4cm　约 1666—1675 年　南京博物院藏

三、天学与老格

渔山的老格在晚年更趋成熟，晚年的代表作《静深秋晓图》（1702）、《湖山秋晓图》（1704）、《横山晴霭图》（1706）、《夏山雨霁图》（未纪年，当属晚年作品）等，显示出他的老笔密思，真臻于"人画俱老"之境界。

如其《横山晴霭图》卷（图26），作于1706年，时年75岁。多用枯笔，老辣纵横，笔意如草篆，风格豪逸，得于黄鹤山樵，又有自己的独特体会，洵为晚岁之杰构。后拖尾有清嘉庆时戴兆芬跋："《画禅》所谓师（狮）子搏象，能用全力，笔笔金刚杵。"又说此画"苍劲古峭，直逼宋人"，当为允宜之评。

渔山早年出入宋元，尤其受元人影响，已显示出对老格枯境的浓厚兴趣，但在其入天学之后，到了晚年重拾水墨旧好，更将其推向恣肆横逸的境界。活动于乾嘉时期的毕泷评渔山说："独渔山晚年从澳中归，历尽奇绝

之观，笔底愈见苍古荒率，能得古人神髓。"[1]道光时的戴公望评渔山《横山晴霭图》卷说："道人从东洋回至上洋，遂僦屋而居，画学更精奇苍古，兼用洋法参之，好学黄鹤山樵，此图正其浮海后之笔……"[2]

那么这是不是意味着渔山的老格是在天学和西洋画法影响下形成的呢？如果是，是不是意味渔山背离了中国文人画的传统？

渔山大约在其佛门好友默容圆寂之后的1676年渐渐皈依天主教，文献显示，此年渔山曾见比利时传教士鲁日满（François de Rougemont）[3]。1680年，他的天学师柏应理（Philippe Couplet）前往罗马，请求增派传教士，选拔五名中国教人同行，当时教名为 Simon Xavier a Cunha 的吴历就在其中。行至澳门，罗马教廷只允许两名中国人进入，于是渔山便留在澳门三巴静院学道，后返回江南传道，1688年晋升为司铎，后在上海嘉定东堂传道十余年，1708年返回上海安享晚年。

在默容圆寂之前，渔山就已经是很有影响的画家

[1]庞元济《虚斋名画录》卷五。毕泷为清著名学者毕沅之弟。
[2]此图今藏故宫博物院，戴氏语见后题跋。
[3]陈垣《吴渔山年谱》上，《陈垣全集》第七册，安徽大学出版社，2009年。

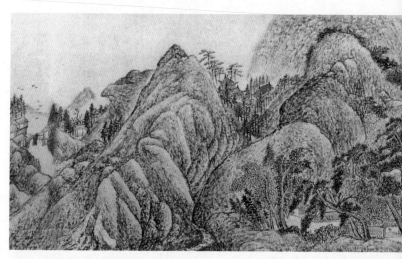

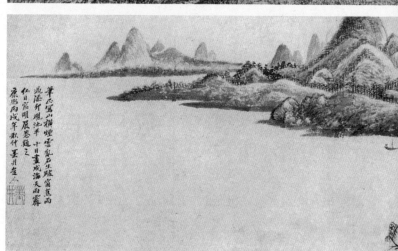

图26 吴历 横山晴霭图卷
纸本设色 22.8cm×157.3cm 1706年 故宫博物院藏

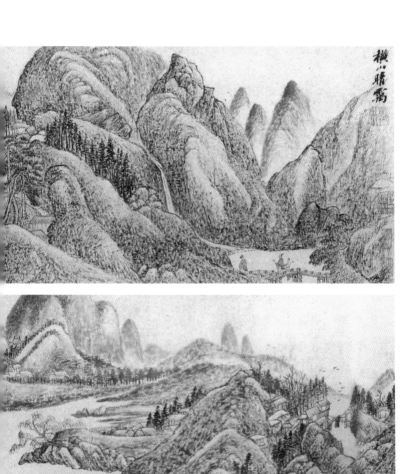

了，他的两位画学师王时敏、王鉴都对他欣赏有加。渔
山入天学后，天学与传统思想的冲突，使他对绘画有了
不同的看法。费赖之著、冯承钧译《在华耶稣会士列传
及书目》上册第 397 页言及吴历云："先是历未入教时所
绘诸画，间有涉及迷信者乃访求之，得之辄投诸火为赎
前罪。"其中所谓"迷信者"，可能指与佛教、儒学等有
关的画作[1]，这一说法在历史上也得到证实。与渔山大致
同时的侯开国，是陆上游的朋友，他说："迨渔山入西教，
焚弃笔墨。"[2] 这一说法具有相当的可信性。1707 年，王
撰《吴渔山拟宋元诸家十帧跋》云："后以虔事西教，未
暇寄情绘染，故迩年来欲觅其片纸尺幅，竟不可得。"[3]
渔山画在其当世难得一见，与其宗教信仰深有关联。

但渔山入天学之后，并没有完全放弃绘画，他在澳
门学道期间就常有画作（如前所引画跋谈澳树之事），后
渐渐少画事，在嘉定东堂传教期间，间有作品出现。如
作于 1690 年的山水立轴[4]，只是数量较少。他对不能常

〔1〕渔山入道后，对儒学和佛教思想颇有抵悟。
〔2〕侯大年《陆上游临宋元人画障缩本跋》，章文钦《吴渔山集笺
注》，第 701 页。
〔3〕章文钦《吴渔山集笺注》附录二《交游文略》，第 699 页。
〔4〕陈垣《吴渔山年谱》，《陈垣全集》第七册，第 369 页。

常作画，颇有遗憾之情。其《题画寄赠汉昭》诗云："春山花放棹晴湖，日载诗瓢与酒壶。客此十年游兴减，画图追写亦模糊。"诗中流露出明显的惋惜之意。1701年，在东堂传教的他有诗云："思山常念墨池边。"这时他渐渐恢复作画，但仍不能与早年相比。他的《画债》诗序云："九上张仲，于二十年间，以高丽纸素属予画，予竟茫然不知所有。盖学道以来，笔墨诸废，兼老病交侵，记司日钝矣。兹写并题以补。"诗云："往昔年间事事忘，何从追检旧行囊。赊书画债终无及，老笔今朝喜自强。"[1]此时他已经在急于偿还"画债"了。

不仅如此，我们看到渔山学道期间，曾与道友谈画并赠道友画作。上举晚年杰构《静深秋晓图》轴，就是为道友金民誉所作的。他们不仅是教友，又是艺术上的朋友，渔山的很多作品与他有关。如1702年所作《柳村秋思图》轴（图27），有识说："昔予写《柳村秋思》，留别于友人者，民誉得而藏之。予谓其柳叶翩翩，尚有未尽，故复写此，或以为不然。然民誉善画之善鉴者，定有以教我。"

〔1〕章文钦《吴渔山集笺注》卷一《写忧集》，第138页。

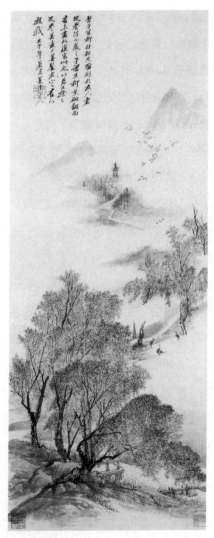

图 27　吴历　柳村秋思图轴　纸本墨笔　67.7cm×26.5cm　1702 年　故宫博物院藏

渔山有《与陆上游论元画》，其中表露出他对绘画的一些观点。诗中有"兹与论磅礴，冥然夙契厚"之句。磅礴，即庄子所谓"解衣磅礴"，指代绘画，说明二人不仅以道相契，而且也以画相契。陆道淮，字上游，是渔山在嘉定传教时的门徒，后者从其学道也学画。[1] 渔山并有《汉昭、上游二子过虞山郊居》等诗纪其事，其中一首诗中说："常从物外作斯民，每念高怀道不贫。铎化未离海上客，梦归长过练川滨。"可见他们的情谊非同一般。上所言之汉昭，即他的道友张觐光，此人是一位书画鉴赏家，与渔山书画缘深厚。

1704 年，渔山有赠汉昭《泉声松色图》轴（图 28），跋称："碧嶂峙西东，泉飞认白虹。游人不可及，松翠暗蒙笼。痴翁笔下，意见不凡，游戏中直接造化生动，雪窗拟此，念汉昭道词宗笃好，辄以赠之。康熙甲申年正月，墨井道人并题。"

章文钦《吴渔山集笺注》中收录了不少渔山与道友之间的诗画酬酢之作，如卷三《三余集》载有他赠道友

[1] 上游也是画家，张云章《题陆上游所临宋元名画缩本》云："吾邑陆生上游，早岁即问业于二君（志按：指石谷、渔山）。……二君今皆八十余，身在东南，天下之言绘事者归之。"（《朴村文集》卷二十二）

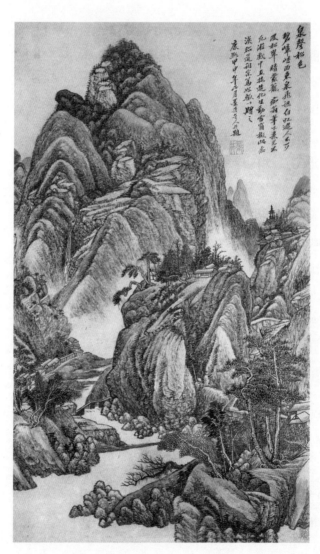

图28　吴历　泉声松色图轴　纸本墨笔　64.8cm×38cm　1704年　故宫博物院藏

金绥吉的题画诗："多水兼葭少雁声，堂空只听海潮鸣。病余窗下试磅礴，红树秋山拟叔明。"卷四《诗钞补遗》录赠道友陆希言的题画诗，诗中有"可知道在年光去，能惜分阴为道忙"之句。陆希言，字思默。卷六《画跋补遗》载渔山《仿叔明秋山图》诗："松风谡谡行人少，云白山青冷画屏。"此赠"同学道兄"闲圃，也是道友。

晚年的渔山与道友亦道亦画的机缘越来越重，如1703年，他作《仿古山水册》，跋称："半厓先生于庚辰秋，同惠于、绥吉二子访予嶅城，予适往上洋失值。越二年，惠于复来，语及半厓有三湘七泽之游，予不能即写柳图，检笥得十小页，以当吟伴远游耳。"[1]其中的沈惠于、金绥吉都是教友。

渔山晚年大量作"天学诗"，以诗来传道。其实，论渔山，也存在着一个"天学画"的问题，山水画也是他晚年学道传道的一种方式。

看渔山晚岁作品，很难得出渔山老格是在西洋画法影响下产生的结论。上引戴公望之说法代表一种观点，那就是或明或暗地认为渔山晚年绘画在形式上受到西方

[1] 章文钦《吴渔山集笺注》卷六《画跋补遗》，第495页。

绘画的影响。[1]由此来解释已经信奉天学的渔山为何还不放弃在“迷信”的禅道思想影响下产生的山水画。谭志成（Laurence C. S. Tam）说：“中国的艺术家一般不喜欢公开承认他们欣赏西方绘画之法。”[2]故他认为，吴历其实是吸收了西洋绘画之法，只不过自己不承认罢了。渔山那段被广泛注意的话已有明确表示：“若夫书与画亦然，我之字，以点画辏集而成，然后有音；彼先有音，而后有字，以勾划排散，横视而成行。我之画，不取形似，不落窠臼，谓之神逸；彼全以阴阳向背，形似窠臼上用工夫。即款识，我之题上，彼之识下。用笔亦不相同。往往如是，未能殚述。”（《墨井画跋》）这与他晚年绘画的主要面貌也是一致的。虽然不排除渔山曾对西洋画法产生过兴趣，但从总体上说，渔山晚年的画仍然是传统的，

[1] 戴公望“道人从东洋回至上洋，遂僦屋而居，画学更精奇苍古，兼用洋法参之”的说法非常流行。如：叶廷琯《记吴渔山墓碑及渔山与石谷绝交事》说：“盖道人入彼教久，尝再至欧罗巴，故晚年作画，好用洋法。”（《鸥陂渔话》卷一）陈垣言及渔山1706年所作仿古册云：“而册首广告，谓‘先生晚年酷爱西洋画法，苦不得其门，遂舍身西教，得西教士指示，故晚年所作，有参用西洋法者’，真所谓耳食之谭也。”（陈垣《吴渔山年谱》，《陈垣全集》第七册，第380页）陈垣认为：“先生画用西洋法之说，起于晚清海禁大开之后，前此未之闻也。”（《陈垣全集》第七册，第376页）

[2] Laurence C.S.Tam: *Six Master of Early Qing and Wu Li*. Urban Council, 1986, p.153.

没有越出中国典型的文人画模式。他的画绝非由西方油画滋润而出，这是不容质疑的。

渔山晚年之所以存在着一个"天学画"的阶段，是这个阶段的思想旨趣上融入了西方的思想尤其是天学思想。渔山画法有三个来源，一是中国传统哲学，二是文人画传统，三是天学。而在中国传统哲学思想上，除了早年他受到以陈瑚为代表的儒学思想影响之外，沾溉最多的当是佛学思想。学道之前，他与苏州兴福庵的默容禅师交往最是密切，如果不是默容圆寂，渔山可能做了佛门的弟子。默容也是一位画家，从渔山学画。[1]渔山还与默容等佛门友人在一起参"画禅"[2]。（图30、31）

渔山早年的一位重要朋友许之渐，也与佛门浸染甚

[1] 渔山的好友徐增说："默公亦善画，与渔山有水乳之合。"（吴渔山《仿古山水册》，《中国古代书画图目》第7册，第168—169页）渔山在南京博物院藏《仿古山水册》十开之四跋中称："吾禅友默容从余绘事，有志于诗学，使其早得三昧，当以弘秀名闻。不幸挂履高岩，其命矣夫！壬子年（1672）来，每过兴福，辄为陨涕。其徒圣予，喜其复修家学，一灯耿然，默容为不亡矣。此册往予为默容所作，今润色并及之。"跋作于1675年。（图29）史尔祉《吴渔山〈仿古山水册〉跋》："兴福默上人常悬榻以相待，以是得渔山笔墨独多。"默容圆寂后，渔山又与此庵之证研、圣予、十师等为友。
[2] 渔山赠山畴山水小幅，并跋云："吾友山畴与默容先后同参画禅，而各得宋元三昧。默容秀而工，山畴逸而韵，二者之遗墨，世不多见。此幅笔意萧寂，乃山畴之作也。"（《吴渔山集笺注》卷六《画跋补遗》，第464—465页）

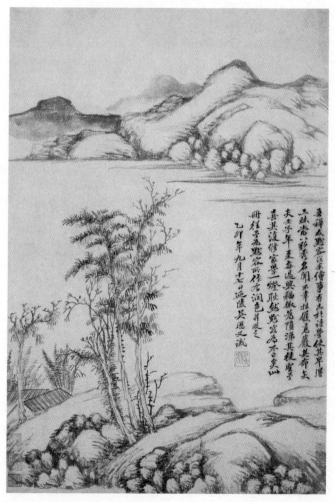

图 29　吴历　仿古山水册之四
纸本设色　46cm×30.4cm　约 1666—1675 年　南京博物院藏

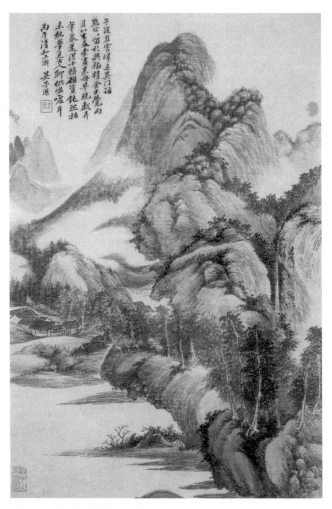

图 30　吴历　仿古山水册之六
纸本设色　46cm×30.4cm　约 1666—1675 年　南京博物院藏

图31　吴历　兴福庵感旧图卷
绢本设色　36.7cm×85.7cm　1674年　故宫博物院藏

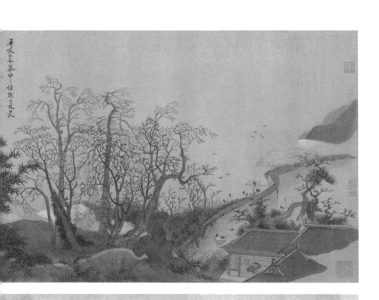

深。许之渐，号青屿，又号绣衣衲子，与当时南方著名遗民僧人熊开元（檗庵）过从甚密。[1] 在一定程度上可以说，渔山早年的山水是在佛学影响下产生的，他从宋元入手，所继承的是中国文人画的正脉，佛道思想内化为他画中的灵魂。（图 32）

渔山入道后，曾经有一段时间思想中的确存在着天学与佛学思想的冲突。但到了晚年，这样的抵触明显淡化了，以禅道思想为灵魂的文人画与他所信奉的天学甚至产生了某种程度的契合。正是这种契合，才使他晚年有所谓"天学画"的存在。如他与陆上游论元画时说："我初滥从事，败合常八九。晚游于天学，阁笔真如帚。之子良苦辛，穷搜方寸久。兹与论磅礴，冥然凤契厚。"诗作于渔山晚年，是对毕生绘画艺术的回顾。他提到，早年入道之前的作品并不成功，而心游天学之后，又无暇于画，晚年方重拾旧好。这时候，他对绘画又有了不同的体会，这体会来自长久的"穷搜方寸"。其中天学思想当然是他重新认识元画乃至中国文人画传统的思想

〔1〕渔山《写忧集》有《秋日同许青屿侍御过尧峰》诗："尧峰钟磬里，一径入云林。黄叶诗人兴，空山老衲心。茶桑秋坞静，鸳鹭水天阴。谢屐都忘险，烟霞此地深。"

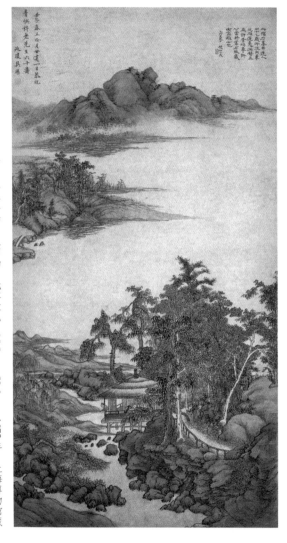

图 32　吴历　寿许青屿山水图轴　纸本设色　95.5cm×50.6cm　1672 年　上海博物馆藏

资源。他体会的结果，还是返归元画，以元画之老格铸造自己的艺术世界。渔山善于体会儒、佛、道本土哲学与基督教哲学的相通之处，如他《三巴集》中的"天地氤氲万物醇，仰观俯察溯生民。古今升降乾坤在，知有中和位育人"（《澳中有感》），就是沟通儒学与天学之旨趣。我们可以从以下两个方面来看渔山所谓"天学画"的问题：

第一，画乃养性之具，此与其天学思想通。

渔山说："古人能文，不求荐举；善画，不求知赏。曰：'文以达吾心，画以适吾意。'草衣藿食，不肯向人。盖王公贵戚，无能招使，知其不可荣辱也。笔墨之道，非有道者不能。"（《墨井画跋》）

渔山以下论述或许能帮助我们理解他的画以达吾志的观点。他说：

> 画之取意，犹琴之取音，妙在指法之外。[1]
> 余拟宋元诸家数方，自上洋、练川两处，四年

[1]《十百斋书画录》乙卷录其山水跋。

86

为之卒业。……此帧摹黄鹤山樵《江阁吟秋》，殊未得其神髓，观者略其妍媸，是册幸矣。[1]

李公择初学草书，刘贡父谓之"鹦歌娇"。意鹦鹉之于人言，不过数句。其后稍进，问于东坡："吾书比旧如何？"坡云："可作秦吉了矣。"予稚年学画，撏撦涂抹，不逾鹦哥。今又老笔荒涩，勉仿叔明，质之民誉，得无少似秦吉了否？（《墨井画跋》）

晋宋人物，意不在酒，托于酒以免时艰。元季人士，亦借绘事以逃名，悠然自适，老于林泉矣。（《墨井画跋》）

人世事无大小，皆如一梦，而绘事独非梦乎？然予所梦，惟笔与墨，梦之所见，山川草木而已。（《墨井画跋》）

以上数则论画语都是晚年所作，在入道之后，这里并不排斥绘画，他在上洋、练川传道的四年中，孜孜临摹宋元诸家画。他的画立意在笔墨技法之外，在山水形式之外。他画的是他意想中的山水，而不是真山水；他所追求

[1] 章文钦《吴渔山集笺注》卷六《画跋补遗》，第490页。渔山此作作于1699年。

的不是山水外在形态的美，他说"观者略其妍媸，是册幸矣"，渔山晚年的山水之作均可作如是观。同时，他作画，也不是追求笔墨的乐趣，渔山山水托于笔墨而出，然其山水之妙并不在于笔墨。渔山说，他画山水如他抚琴，在于琴弦指法之外，山水只是性灵之"托"、理想之"梦"、意念之"城"。所以，他不要做一只鹦鹉，又不要落入油滑的"秦吉了"（八哥）窠臼中，那只是形似之具。

由此，我们来看《墨井画跋》中一则奇妙的画论："往余与二三友南山北山，金碧苍翠，参差溢目，坐卧其间，饮酒啸歌。酣后曳杖放脚，得领其奇胜。既而思之，毕竟是放浪游习。不若键户弄笔游戏，真有所独乐。"这在中国传统画论中是非常罕见的见解。渔山厌倦外观山水给自己带来声色的迷乱，而要返归山水画中，可见他之所以好山水者，不在欣赏外在真山水，不是目观，而是心体，山水只是所依托之媒介也。

在渔山这里可以感受到与传统画论的两点不同：第一，关于"君子之所以爱夫山水者，其旨安在"的问题，郭熙的回答是"猿声鸟啼，依约在耳，山光水色，滉漾夺目"，这是典型的宗炳"卧游"式的思路，无论如何

形容，都可以说"在乎山水之间也"，而在渔山却被易为"君子所以爱夫山水者，非在山水之间也"。第二，宗炳、郭熙等都强调山水画的载道功能，而渔山这里也以山水为明道之具，但却悄悄地解除了山水本身的审美愉悦功能，山水的"悦于目"被易为"适于心"。

正是在这个意义上，画史上所说渔山山水的神秘性（所谓渔山山水"微茫难测"），可能在于渔山根本不将画当作山水画，渔山的山水画真可谓山非山，水非水，更接近于倪云林、八大山人等对山水的理解。这是元代以来山水画发展的新方向，它与南宋以前画家重视山水形态之美、笔墨流行之趣、诗画融合之味的倾向，是有很大不同的。

在此基础上，我们看他晚岁著名作品《横山晴霭图》上的题跋："漫学山樵而成小卷。不欲人征去，留此自养晚节。"[1]以此老辣之画来养晚节，显然他将画当作精神的托付。

渔山早年习儒，中年逃禅，晚岁入天学。习有迟早，教有不同，然而有一点是共同的，就是为性灵寻求"着

[1]章文钦《吴渔山集笺注》卷五《墨井画跋》，第431页。"不欲"二句，原图作："虽未得其超逸，观之亦可消长夏。"

落地”，为将自己培养成一个“有道者”。晚年入于天学的他，以非常传统、非常中国化的山水画来“养晚节”，也在于他将山水画当作一种体道、养性的工具，他的老辣纵横、老格密思，不是为了证明其笔墨高妙，而是以此传达淡然、平和、慈爱、不沾滞的心灵境界。他悠然自适，老于林泉，又不在林泉之间，而在深沉的生命寄托。

第二，画乃超越之具，此与其天学思想通。

渔山晚年的高古枯淡之笔，是淡去欲望、脱略尘世的，是超然物外、妙通天地的。或许可以这样说，渔山晚年将他的山水画当作一种“通天”的境界。在这个意义上，绘画又与他所信奉的天学相通了。他说“予鹿鹿尘坌，每舐笔和墨，辄作世外想。”(《墨井画跋》)。而他在澳门学道期间观海潮，有感曰：“忆五十年看云尘世，较此物外观潮，未觉今是昨非，亦不知海与世孰险孰危。”(《墨井画跋》)同样考虑的是超越的问题。

渔山认为：“谁道生人止负形，灵明万古不凋零。真君肖像兴群汇，梓里原来永福庭。”[1]这个“灵明”其实

[1]《佚题》(十四首)，章文钦《吴渔山集笺注》卷二《三巴集》，第 192 页。

是心学的观点，一点灵明才是人存在价值之所在。他认为，"世态曷堪哀，茫茫失本来"[1]。他之所以信奉天学，在一定程度上是为了远离物欲横流的社会。而他认为绘画也应如此，为灵明而存，不是形式之具。他题《山馆听泉图》诗说："叠嶂迎溪住处深，密林遮屋树重阴。琴余吟罢山斋寂，更有泉声净客心。"[2]高古之画由于负载灵明，所以是他永远的选择。他的《澳中有感》诗云："画笔何曾拟化工？画工还道化工同。山川物象通明处，俯仰乾坤一镜中。"[3]也是这个意思。

渔山说："山水元无有定形，笔随人意运幽深。排分竹柏烟云里，领略真能莹道心。"[4]此系晚年在嘉定东楼时所作。这里所说的"道心"，当然不是文人画一般意义上的"道"，而是天学之心。这个天学之心，其实就是超越之心。

渔山信奉的天学充满强烈的超越色彩。他有诗说："荣落年华世海中，形神夷险不相同。从今帆转思登岸，

[1]《杂感五绝三首》，章文钦《吴渔山集笺注》卷二《三巴集》，第 195 页。
[2]陆心源《穰梨馆过眼录》卷三十九。
[3]章文钦《吴渔山集笺注》卷二《三巴集》，第 233 页。
[4]容庚《吴历画述》录其题画诗。

摧破魔波趁早风。"[1]"幻世光阴多少年？功名富贵尽云烟。若非死后权衡在，取义存仁枉圣贤。"[2]世海与他的天界是不同的，这正是他能沟通中国画学超越境界的重要因缘。传统文人画有超越生死、超越荣落的传统，《墨井画跋》说："每舐笔和墨，辄作世外想。"他有《青山读骚图》跋诗说："高人与世无还往，醉向青山读《楚骚》。"[3]他晚年爱山水，是为了敷陈其"耄年物外"（《墨井画跋》语）之想。当然，天学的天堂境界与佛禅的净界以及画道的超越意义，是有不同的。渔山服膺天学，在于升入天堂，这是他的"世外想"，但从超越的旨趣上看，又是一致的。

由此可见，渔山晚年绘画的老格密思，是在融合天学与传统哲学、画学后产生的独特审美思想。

〔1〕《佚题》（十四首），章文钦《吴渔山集笺注》卷二《三巴集》，第185页。
〔2〕《佚题》（十四首），章文钦《吴渔山集笺注》卷二《三巴集》，第189页。
〔3〕《海外藏中国历代名画》第七卷，湖南美术出版社，1998年。

四、渔山老格之于文人画传统

对于中国文人画传统，渔山概括出两个重要特点，一是枯淡，一是游戏。他说：

> 画之游戏枯淡，乃士夫一脉。游戏者不遗法度，枯淡者一树一石无不腴润。(《墨井画跋》)

所谓"士夫一脉"，就是文人画的传统，在他看来，理解文人画的关键在斟酌于枯淡与游戏二者之间。在文人画的理论发展中，从来没有这样概括文人画传统的观点，这里有渔山自己的发明。

渔山认为，枯淡是元画的重要特点。他出入宋元，其老格得之于元尤多。他论元画时说：

> 谁言南宋前，未若元季后？淡淡荒荒间，绚烂前代手。一曲晴雨山，几株古松柳。笔到豁处，

白云带泉走。当其弄化机，欲洗町畦丑。知者有几人？画手一何有？我初滥从事，败合常八九。晚游于天学，阁笔真如帚。之子良苦辛，穷搜方寸久。兹与论磅礴，冥然夙契厚。[1]

这里有三点值得注意：其一，他认为元画达到中国绘画的最高水平，是文人画的代表，所谓"谁言南宋前，未若元季后"，即言此。其二，他认为元画之妙在"淡淡荒荒间"，这淡淡荒荒之中，有"绚烂"出焉，这也就是本文所说的老格。这样的观点他多有言及，如他说："写元人画，大抵要简澹趣多，曲折有韵。"[2]又说："不落町畦，荒荒澹澹，仿佛元之面目。"[3]其三，这是他晚年入天学之后论画之语，可视为毕生论画之总结，说明他一生绘画追求落实在元画——中国文人画传统的正脉上。

渔山认为，元画在枯淡之外，又充满了游戏精神。

[1]《与陆上游论元画》，章文钦《吴渔山集笺注》卷一《写忧集》，第 120 页。
[2]故宫博物院藏渔山十开《山水册》，为晚年妙笔，未系年，此为第七开题跋。
[3]庞元济《虚斋名画录》卷三著录渔山十开《仿古山水册》，此为其中一页渔山自跋。

他在晚年题画跋中屡及此意：

> 荒荒淡淡秋树烟，元季之人游戏焉。毫间欲断
> 意不断，使我追拟心茫然。[1]

> 若枯若浓，游戏而成，晚年之笔乃尔，不觉惭
> 愧。[2]

从"毫间欲断意不断，使我追拟心茫然"这样的话语可
以看出，他对元画传统有无限的仰慕之情。而"游戏"
是他从元画中剔发出的重要精神。

渔山的"游戏"说的是为什么作画。他认为，作画
乃"性灵之游戏"，不是刻镂形似、涂抹风景，不是邀名
请赏、糊口度日，画是心灵的功课（如他说以画来"养
晚节"）。一般说来，游戏与法度相对，游戏就是对法度
的超越，但渔山所理解的这一法度，显然不仅在绘画的
外在形式，不仅在笔墨上，还包括那些影响人心灵自由
的因素，如传统、习惯、理性、知识、欲望等。渔山的
游戏落脚在自由、自在的心灵状态，这是中国文人画最

〔1〕此为渔山1704年所作之《湖山秋晚图》卷题跋，今藏香港虚白斋。
〔2〕章文钦《吴渔山集笺注》卷六《画跋补遗》，第500页。

重之节点。元代绘画脱胎两宋，也超越宋人之法度，如大痴所说的"画不过意思而已"，迂翁所说画乃吐露"胸中之逸气"，都是一种自由的游戏。渔山看出了元人正是以性灵做游戏，切入真性，不造作，有天趣，从容中节，而不死于句下。

渔山的"枯淡"说的是他推崇什么样的画。元画在形式上具有枯槁、平淡的特点，但枯槁中有"腴润"，平淡中有"奇丽"（如他所说的："淡淡荒荒间，绚烂前代手。""前人论文云：'文人平澹，乃奇丽之极。若千般作怪，便是偏锋，非实学也。元季之画亦然。'"）。为什么枯淡之景有如此的风味，这不是形式上的转换，不是枯和润、淡和浓的形式上的均衡协调，而是超越浓淡、枯润之斟酌，臻于不枯不润、不淡不浓之境界，由形式上的盛衰陵替、生生灭灭，达至永恒的静寂境界，这也就是中国哲学所说的不生不灭的境界。枯境意味着色相之衰朽、时历之久远，无郁郁之生意，却可示不生不灭之境界。

渔山的枯淡形式，反映的是一种抱朴守素的处世态度，一种与大化同流的思想。这在他晚年杰构《农村喜雨图》卷（图33）中体现得最为充分。这幅长卷是渔山的精心之作，笔势苍莽，出黄鹤山樵一路，于邃深厚密

中出平淡天真。又兼有梅道人之笔意，得潇洒自如之韵。此图作于 1710 年，时年 79 岁。题诗云："布谷终朝不绝声，农家日望海云生。东阡南陌一宵雨，沮溺齐歌乐耦耕。"其后有跋云：

> 农村望雨，几及两旬，山无出云，田禾焦卷。虽有桔槔之具，无能远引江波，广济旱土。第恐岁荒，未免预忧之也。薄晚树头双鸠一呼，乌云四合，彻夜潇潇不绝。东阡南陌，花稻勃然而兴，盖忧虑者转为欢歌相庆者也。予耄年物外，道修素守，乐闻天下雨顺，已见造物者不遗斯民矣。喜不自禁，作画题吟，以纪好雨应时之化。闰七月三日书，墨井道人。

画可见暮年中的得道高人看世界的态度。不能纯粹从笔墨技巧上看渔山的枯淡，他性灵的枯淡，是爱人爱物的枯淡———一种充满温情的枯淡。

在他看来，必须将枯淡和游戏二者来往起来。所谓"荒荒淡淡秋树烟，元季之人游戏焉"，元代画手以枯淡为游戏，其游戏精神在枯淡中得以实现。故枯淡是游戏中的枯淡，游戏是枯淡中的游戏。枯淡之笔，若无游戏

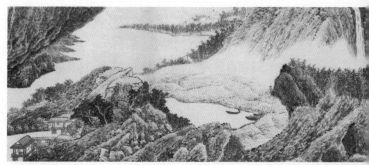

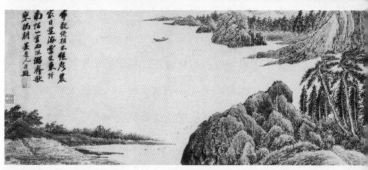

图33　吴历　农村喜雨图卷
纸本墨笔　30.6cm×256cm　1710年　故宫博物院藏

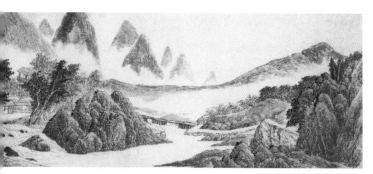

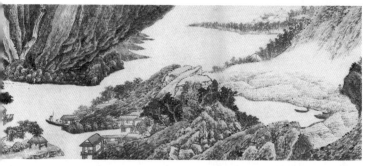

农村望雨候
及两旬山无出
云田禾焦卷
虽有桔槔之
具无能遠引江
波廣濟旱土第
矼嵗荒去兖預
憂云迤薄晚树阴
雙鳩一乎烏雲四
收

精神融入，其画便无灵魂，其老格便是徒然衰朽的垂暮之态；游戏之心，若无枯淡之形呈现，便会流之于放浪，流之于葱翠，流之于甜腻，便成了欲望的狂澜。在游戏心灵中，方有这种神明于法度之外的枯淡之追求。在枯淡形式中，方有自由之心语。合游戏与枯淡二者言之，便是渔山提倡的老格。

渔山推崇老格，是由他视艺术为生命颐养之具的整体思想所决定的。他选取老拙枯淡，就是强调不能有形式上的执着、笔墨上的流连，画表达的是一种生命的感觉，一种攸关宇宙人生和历史的思考。他要在潇洒历落、老辣纵横中，展露烂漫的生命气象。

渔山以游戏与枯淡的老格来概括文人画的传统，是一个新颖的见解，这一见解在多大程度上符合文人画发展的基本脉络呢？

文人画的发展其实是与枯淡之老格密切相关的。第一个提出"士人画"或"士夫画"（即后所言之文人画）概念的是苏轼[1]，苏轼是文人画理论的开创者。苏轼及环绕其周围的北宋文人集团所提倡的文人画新潮，在绘画功

[1] 苏轼说："观士人画，如阅天下马。"

能上强调游戏心灵、娱乐情性，在身份上强调其非职业性，在形式上强调超越形似，在思想上以道禅哲学为基础。

苏轼也是一位画家，其绘画特点在一定程度上也在实践他的文人画主张。苏轼绘画在题材上的一个重要特点，除了间有墨竹之作外，传世的作品主要为枯木和怪石。今藏于故宫博物院的《枯木怪石图》[1]，可以代表其作品的基本面貌。上海博物馆藏苏轼《枯木竹石图》卷，后有柯九思、周伯温的题跋，一般也认为是苏轼的作品。这符合画史上对苏轼的记载。画史上多有苏轼好枯木怪石、自成一体的说法。稍晚于苏轼的邓椿在《画继》卷三中将苏轼列在"轩冕才贤"类，说其"所作枯木，枝干虬屈无端倪。石皴亦奇怪，如其胸中盘郁也"。又载："米元章自湖南从事过黄州，初见公，酒酣，贴观音纸壁上，起作两行，枯树、怪石各一，以赠之。"《春渚纪闻》卷七也记载："东坡先生、山谷道人、秦太虚七丈，每为人乞书，酒酣笔倦，坡则多作枯木拳石，以塞人意。"

画枯木怪石并非苏轼的独创，由于受道禅哲学影响，自唐末以来已渐成风尚，贯休的罗汉像一般都有枯木怪

〔1〕此图今藏故宫博物院，其后有当世刘良佐、米芾的题跋，一般认为乃苏轼的真迹。这也可能是苏轼存世唯一可靠的作品。

石的背景，而水墨画家如巨然、关仝等也都善为枯槁之景，沈括《图画歌》中说："枯木关仝最难比。"李、郭画派也重寒林枯木的表现。而苏轼的文人集团中，文同就是一位画枯木的能手，而以赏石闻名于世的米芾在画中也间有枯槁之景。

南宋以来，文人画的发展中对枯槁的老境越来越重视，画史上有所谓"画之老境，最难其俦"的说法，将老境提升至文人画的最高境界。元人山水多寒林、瘦水、枯木、怪石，枯槁萧疏之景成了元画的典型面目。而明清以降的画家也醉心于"老树幽亭古藓香"的境界。

渔山以"枯淡"和"游戏"二者释文人画的传统，既符合文人画发展的历史，又有自己的理论发明，为解读中国文人画的传统提供了一个新的角度。渔山画学由董其昌、王鉴、王时敏一脉流出，在崇南抑北风气浓厚的清初，渔山能超然于南北之外，追求自己的性灵表达，可能正与他的这一思想有关。吴湖帆说："合南宗北派于一炉者，唐子畏后惟吴墨井一人而已。"[1]此为允当之评。（图34）

[1]吴湖帆题渔山《秋山行旅图》。

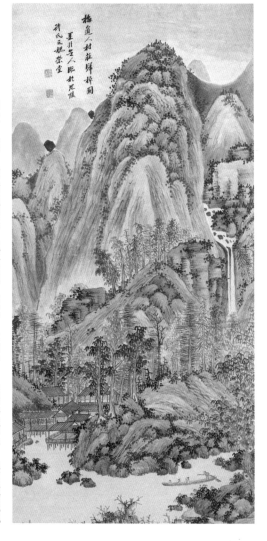

图34　吴历　村庄归棹图轴　纸本墨笔　139.3cm×63.4cm　创作年代不详　故宫博物院藏

图书在版编目（CIP）数据

思清格老：吴历绘画的"老"格 / 朱良志著. --
杭州：浙江人民美术出版社, 2020.12（2022.9重印）
（文人画的真性）
ISBN 978-7-5340-8016-6

Ⅰ. ①思… Ⅱ. ①朱… Ⅲ. ①吴历（1632—1718）-
中国画-绘画评论 Ⅳ. ①J212.052

中国版本图书馆CIP数据核字（2020）第014821号

策　　划　胡小罕　屈笃仕
责任编辑　杨　晶
文字编辑　洛雅潇
装帧设计　杨　晶　傅笛扬
责任校对　黄　静
责任印制　陈柏荣

|文人画的真性|

思清格老：吴历绘画的"老"格

朱良志　著

出版发行　浙江人民美术出版社
地　　址　杭州市体育场路347号（邮编：310006）
经　　销　全国各地新华书店
制　　版　浙江新华图文制作有限公司
印　　刷　杭州捷派印务有限公司
版　　次　2020年12月第1版
印　　次　2022年9月第3次印刷
开　　本　889mm×1194mm　1/32
印　　张　3.5
字　　数　35千字
书　　号　ISBN 978-7-5340-8016-6
定　　价　32.00元